ACG魂

燃燒你內心的小宇宙吧！

Cmaz!!臺灣同人極限誌 即將滿2歲囉！
這兩年來Cmaz不斷的再成長與進步當中，因為有各位
讀者的陪伴與支持，我們才能繼續往目標向前邁進；
在未來Cmaz將持續為大家打造插畫家的舞台，創建出
繪師、學校與素人一齊作畫的藝術殿堂。

臺灣繪師作品發表

Krenz、Loiza、Shawli、Aoin、
SANA.C、白米熊、DM等臺灣
新一代知名繪師，精彩教學以及
現場訪問均在Cmaz裡，想知道
如何成為人人口中的大手嗎？繪
師之路該怎麼養成呢？看Cmaz
就對啦！

電腦繪圖教學專欄

電腦繪圖、2D繪圖正夯!!老師
上課沒教的事情，Cmaz幫你
一把抓，每期均收錄了精彩又
細膩的ACG繪圖步驟教學，
讓霧煞煞的你看完也變頂呱呱
，現在就訂閱！

臺灣ACG相關人物訪談

同人活動如何籌備？ACG音
樂也能唱出一片天？臺灣又有
哪些ACG名師呢？Cmaz一一
的為您揭露，讓你了解許多
ACG界中了解不為人知華麗
辛酸史！一定要看喔！

學校社團作品發表

欠缺跟其他社團交流的機會嗎
？只有你跟社員們在社辦裡默
默打拼嗎？ACG的世界不再
寂寞，翻開Cmaz，感受大專
院校學生們對ACG的熱情，
然後投稿吧！把夢想讓全世界
都知道！

臺灣同人極限誌

序言

又到了年末的時節囉，Cmaz自出版以來於第二年也邁
入了第8期。本期的繪師專欄新增了蒼印初Aoin的神藝
繪卷，將以Aoin意境繪畫的方式描繪一連串的主題，更
採用精美全彩拉頁完美呈現細節。為感謝大家對Cmaz
改版的熱烈迴響，Vol.8中不但收錄豐富的人氣繪師
ACG教學、精彩的ACG故事專訪，並有多位新銳繪師
的精彩作品，絕對能帶給讀者們耳目一新的感受。

此外Cmaz的FB粉絲頁以及網站都已經上線囉，想知道
更多ACG新鮮事嗎？歡迎讀者們上線一同加入Cmaz這
個大家庭！！

本期封面Vol08 / 兔姬

Contents

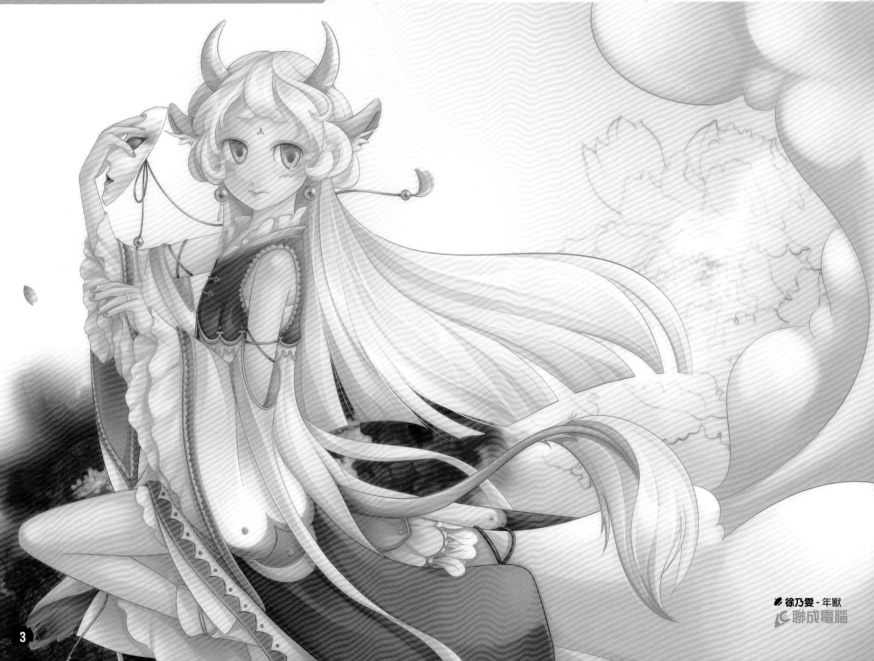

臺灣愛Fun假
除夕、年獸、領紅包!

民國百年即將過去囉,迎接著Cmaz與各位讀者的是民國101年,恰逢十二生肖的龍年呢!每當到了這除舊佈新的時節,就不免想起童年時的回憶,張燈結綵、春聯高掛,但是在迎接新的一年到來之前,也要感謝過去一年的種種喔,而「除夕」就是為了送舊迎新而產生出來的節日呢。

徐乃雯 - 年獸
聯成電腦

3

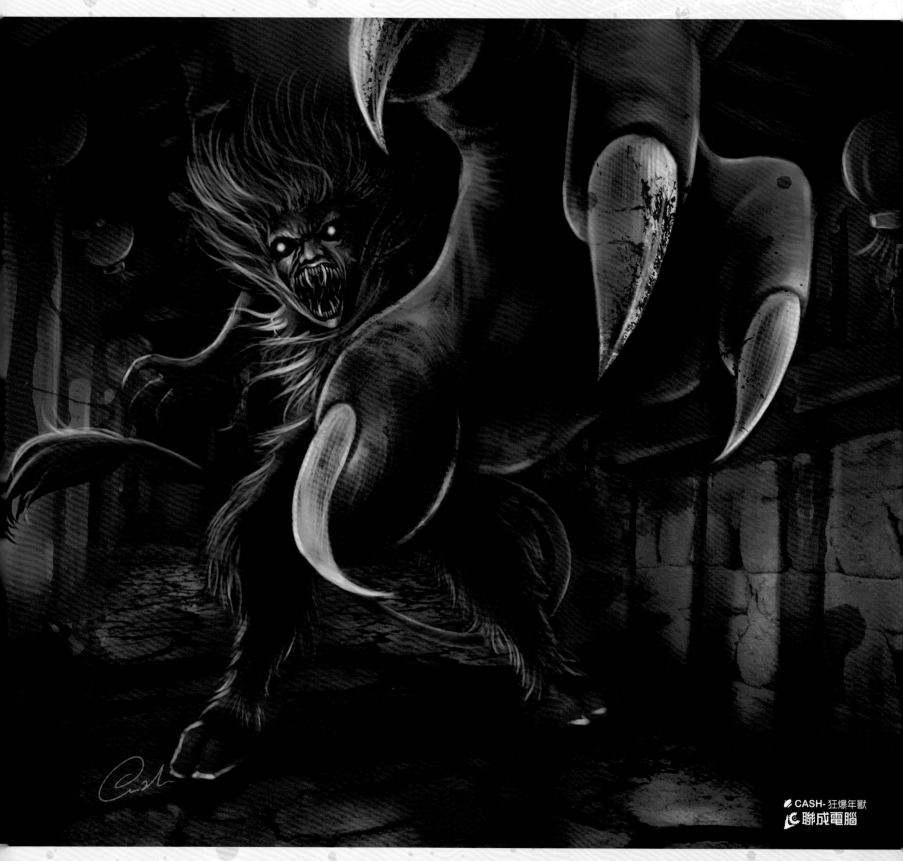

林群超 - 年獸
聯成電腦

除夕

所謂的除夕，又有大年夜、除夜、歲除、大晦日等等的稱呼，是過年前的最後一天。這天的確實日期會因為農曆法而有所不同。由於農曆十二月多為大月，有三十天，所以又稱為大年三十、年三十、年三十晚、年三十夜、三十暝等等；而十二月小月時為廿九日，有些地區又會稱二九暝。國民政府曾於1929年（民國十八年）1月1日起，全國使用公曆，一度廢除農曆和禁過農曆年，強逼民眾把過年的習俗改為於公曆新年進行，官方也就把除夕改為公曆12月31日，但民間並未嚴格遵從，到中華人民共和國成立後，官方才正式恢復農曆年。

通常除夕時，人們會一家團聚，並有守歲的習俗，在中國、日本、越南，家中的長輩會發給晚輩壓歲錢，韓國近代也受漢字文化圈其他地區影響而有了發壓歲錢的習俗。而中國南方和越南一些地區會有年宵市場（或稱花市）。

年獸

而相傳在遠古時代，有一種頭如獅子身如壯牛的兇惡怪獸叫「年」，一年四季都在深海裡，但逢新舊歲之交，便出來糟蹋莊稼，傷害人畜，百姓叫苦連天。有一次它又跑到村莊裡為非作歹，被一家門口晾的大紅衣服嚇跑了。到了另一處，又被燈光嚇得抱頭鼠竄。於是人們掌握了「年」怕聲音、怕紅色、怕火光的弱點。每至年末歲首，人們就在家門口貼紅聯、放鞭炮、掛紅燈、燒旺火，用菜刀剁菜肉，發出聲音，把「年」嚇得逃回海裡，不再危害人們。人們得以安全。據說被鴻鈞老祖收服，成為其坐騎。Cmaz這次特邀了一些新生代繪師，一同繪製年獸，讓讀者們提前感受這個除舊佈新的節日囉！

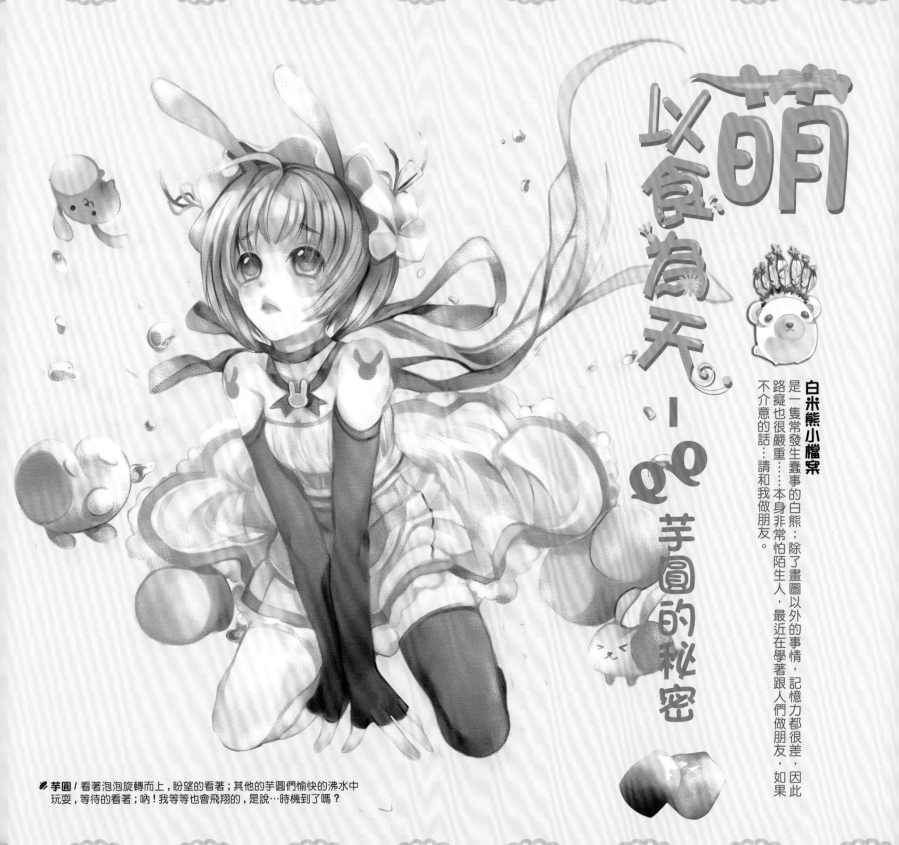

萌

以食為天—QQ芋圓的秘密

白米熊小檔案

是一隻常常發生蠢事的白熊；除了畫圖以外的事情，記憶力都很差，因此路癡也很嚴重……本身非常怕陌生人，最近在學著跟人們做朋友，如果不介意的話…請和我做朋友。

芋圓／看著泡泡旋轉而上，盼望的看著；其他的芋圓們愉快的沸水中玩耍，等待的看著；吶！我等等也會飛翔的，是說…時機到了嗎？

芋圓可謂是平易近人、老少咸宜的美食，而說起芋圓最著名的當然是九份囉！這次小編要帶領大家到九份，一起找尋即將被萌化的食物—芋圓！大家都知道九份在過去盛產黃金，故因而得到「黃金山城」的美名；雖說金礦為九份之寶，但在小編心中，這一粒粒圓潤飽滿、香Q滑溜的芋圓才是珍寶啊！芋圓顯然已成為九份的代名詞，但有趣的是九份並沒有生產芋頭，九份芋圓有名的原因是純手工搓揉、口感香Q，故九份芋圓才會如此有名。那麼到底這個山城之寶是從何而來的呢？

豎崎路上最顯眼的不是九份國小，而是假日的排隊人潮。

傳說一

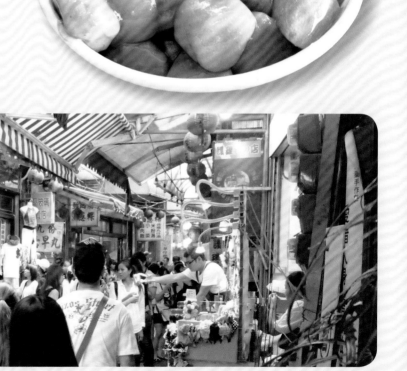

關於九份芋圓真正的起源已不可考，但是以時間推算，瑞芳的「保雲芋圓」從一九四七年就已出現，極有可能是芋圓的始祖，傳承六十年不變的口味。

「保雲芋圓」創始於1946年，阿婆蔡林保雲即是九份芋圓的創始人之一。阿婆20幾歲從宜蘭嫁到瑞芳鎮，就開始研發做芋圓，當初只是做來讓小孩子吃，討小朋友歡心，自己不斷試味道，改良口味，由於附近採礦工人多，賣冰水、菜頭滷，後來大量進購宜蘭娘家芋頭，跟姑姑研究做芋圓，這麼一做，大人吃了也愛不釋手。

蔡林保雲說：「芋圓要香又Q，必須堅持純手工搓揉，維持芋圓的Q度，還得經過炊、蒸、攪、搓等16道繁瑣手續，並視芋頭的軟硬質地，加入適當配料攪拌。」

阿婆現已90歲高齡，而她現在還寶刀未老，揉起麵團來依然功夫一流，一點也不輸年輕人，阿婆說雖然年紀大了，但這一行還是她一輩子的事業，會一直做到做不動為止。

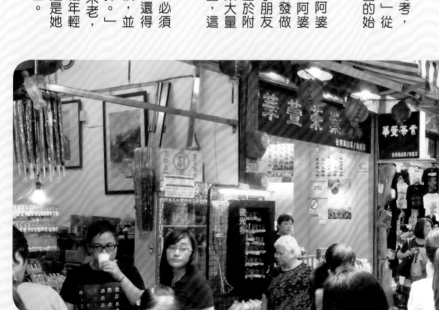

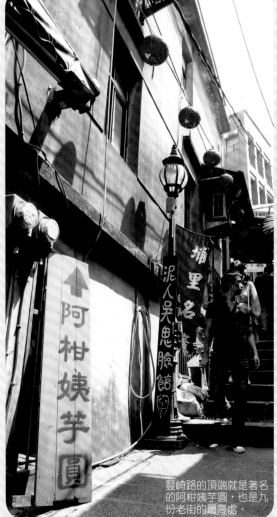

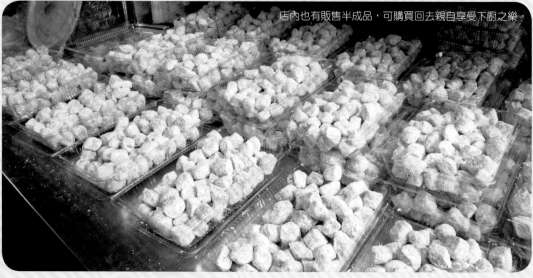

店內也有販售半成品，可購買回去親自享受下廚之樂。

傳說二

而另一創始人是「阿柑姨」，這份來自阿柑姨手作的小吃點心，其實是當年哄小孩的私房料理。阿柑姨原是在九份國小大門前開柑仔店，夏天兼賣一些冰品，小朋友一放學都喜歡往阿柑姨的店裡鑽。善於廚藝的阿柑姨，嘗試在沁涼的剉冰，搭上自製的手工芋圓，美味又可口，推出後大受歡迎，這一賣就成了店裡最受歡迎的產品，因此她收了柑仔店，變成專賣芋圓的阿柑姨芋圓，從此展開40多年的芋圓點心生涯，也成為許多九份國小學童們童年最甜蜜的回憶。

阿柑姨芋圓位於九份國小下方，天梯豎崎路的頂端，三十年前為了賣九份國小學生冰品，自行製做芋圓，沒想到隨著九份成為知名觀光據點，湧進大批遊客，也打響了九份芋圓的知名度。

豎崎路的頂端就是著名的阿柑姨芋圓，也是九份老街的最高處。

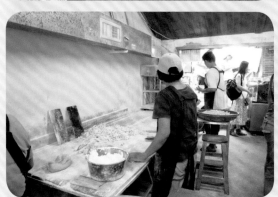

店內芋圓皆為手工現製，點餐進入店內還可以看到工作人員不停的製作芋圓。

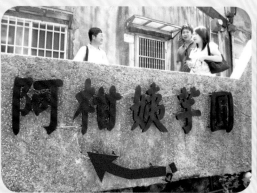

精選新鮮的大甲芋頭堆疊在店內，新鮮食材看的到。

熊湯圓與芋圓

湯圓哥 ♥

芋圓妹 ♥

拜託……可不可以不要在別人碗裡認親？

這次……

我們要永遠在一起

可誤……這湯圓和芋圓怎麼用筷子也分不開

切塊後即可下鍋烹煮，香Q軟綿綿的芋圓就完成啦！

令人口水直流的芋圓

傳說三

在距離基山老街入口處（舊道口）不遠的地方，有一個小招牌寫著「祖傳阿滿芋圓」，祖傳阿滿芋圓是九份三家元老芋圓店之一，其他兩家分別為賴阿婆芋圓及阿柑姨芋圓。目前祖傳阿滿芋圓是由第三代，也是之前從事金飾生意的兒子簡景琳從1997年開始來經營。簡老闆是傳承自母親簡藍阿滿女士，也是九份地區知名的芋圓達人。簡老闆表示，在她母親還很小的時候，當時的九份還沒有芋圓這種東西，那時候他的祖父就嘗試著將芋頭蒸煮之後，將其搗散並和上太白粉後搓揉成為芋圓來賣，漸漸的又有賴阿婆以及阿柑姨等人的加入，所以成為九份地區最知名的三家芋圓店。簡老闆說她母親簡藍阿滿女士在十歲大的時候，就要幫她的父親製作芋圓、賣芋圓，後來結婚嫁人之後，仍然是以賣芋圓為生，並且當時就以自己的名字作為店名，所以這就是「阿滿芋圓」的名稱由來。

雖然源流典故眾說紛紜，不過對小編而言，好吃才是王道！到了九份觀光，一定得吃一碗九份芋圓才不虛此行。聽完九份芋圓的故事後，大家是不是已經看到芋圓妹妹要繼續向你招手了呢？XD 那麼小編我要繼續去覓食，下次的主角會是誰呢？敬請期待！

*以上資料部分摘自於文建會及新北市政府觀光旅遊局。

用最直率的信念描繪幸福

兔姬

堅持「喜歡」的心情是最重要的，當遇到瓶頸的時候，先試著停下來看看，會發現原來自己也正在努力當中呢！

個人簡介

畢業／就讀學校：
復興商工／華夏技術學院

曾參與的社團：
漫畫社

近期規劃

最近想嘗試畫一些以前沒有嘗試過的構圖,不過真的還是很喜歡美少女呢!

每次畫美少女時心情都是無比的幸福!人物笑時,不知不覺也會跟著微笑 XD!

玩的部分,之前有在玩一款萌系格鬥遊戲"聖靈之心 3"從 1 代玩到 3 代了,

這次日本鬥劇結束不知道會不會在更新呢 (淚)

p.s. 最近才將網站搬到新場所去. 有過去看的朋友們真的很感謝你們唷!(Q//w//Q)

"Trick or Treat"/[不給糖就搗蛋喔!]小魔女開心的說!一年一次的萬聖節當然要搞蛋一下阿 XD! 唯一搗蛋的理由嗎 Qrz) 雖然台灣比較少過萬聖節～但有些幼稚園都有在辦萬聖節的活動～看到小朋友們喊著 "Trick or Treat" 的可愛模樣真是太可愛了～

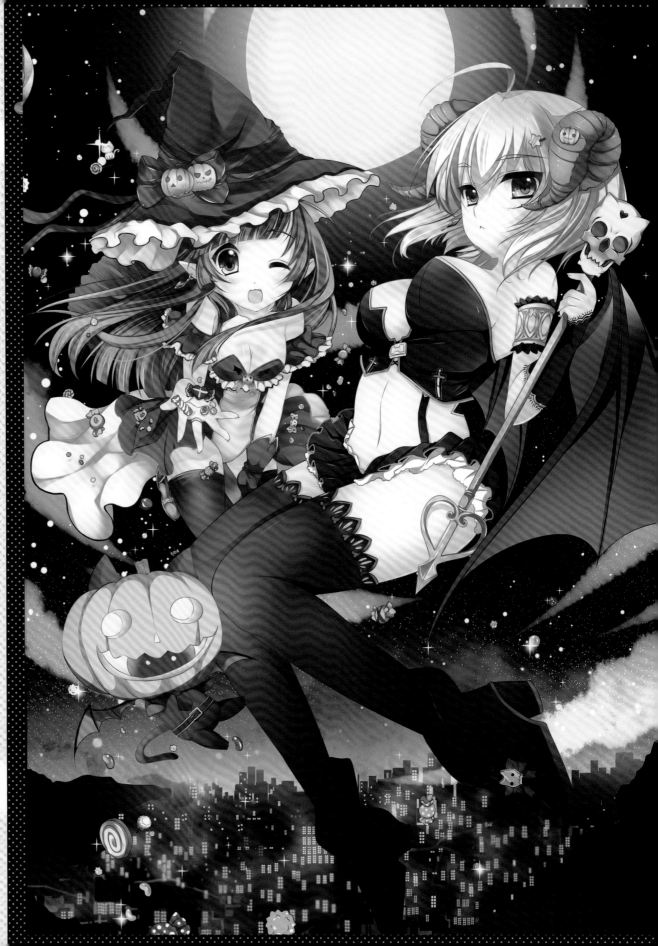

現今時代變化快速，ACG 產業也越來越熱絡，不論大人小孩都可以很輕易的擁有一塊繪圖板，這對於用原稿紙及代針筆畫畫就已是非常了不起的過去而言，是相當不可思議的。不過在這樣發達的年代，要如何在眾多選項中找到自己的方向，不僅是發自內心喜歡，亦保有自己的特色，這對多數新一代的繪師來說是極不容易的事情。今天小編要帶大家認識一顆尚未被發掘的新星，光芒隱隱、但卻充滿著熱情與力量，讓人無法忽視的一顆星。

自兔姬在第五期開始發表以來，就引起小編的注意，獨特的綺麗風格、細膩的構圖手法，張張都散發出一種特有的「幸福感」；擅長表現美少女題材的兔姬，從前幾期的介紹中，就可以感受到她認真且樂觀的個性，因初期受到日本動漫的洗禮，奠定了現在的創作方向，只要畫著可愛的美少女，就能感到非常非常的幸福！而這樣的感覺也十分鮮明地表現在作品上。

就這樣一路走來堅持著自己的風格，即使畢業後在工作上無法依照喜好畫圖，兔姬也會利用休息時間畫畫！可見創作對兔姬而言，真的是非常開心的一件事情。在爭權奪利的現實社會中，對於夢想能保持著單純且正面的態度實屬難得，這次，我們終於有機會認識兔姬本人，然後小編赫然發現，原來…真的有畫如其人這麼一回事！現在，就讓 Cmaz 帶領各位讀者，一起來瞧瞧這位美少女繪師—兔姬帶領的故事吧！：）。

非常喜愛兔子的兔姬，不但自己養了兔子，就連筆名也是這樣來的～

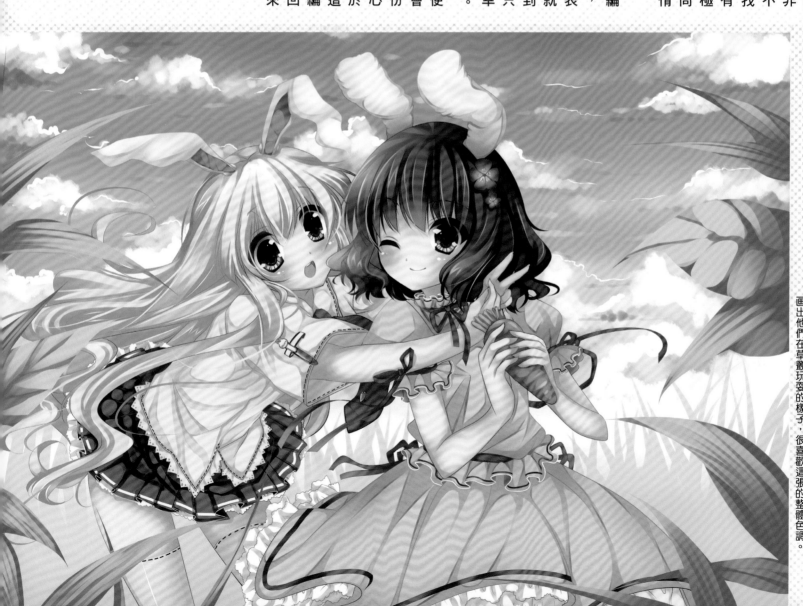

鈴仙（二次創作作品，東方裡喜歡的角色）二隻兔子！想畫出他們在草叢玩耍的樣子，很喜歡這張的整體色調。

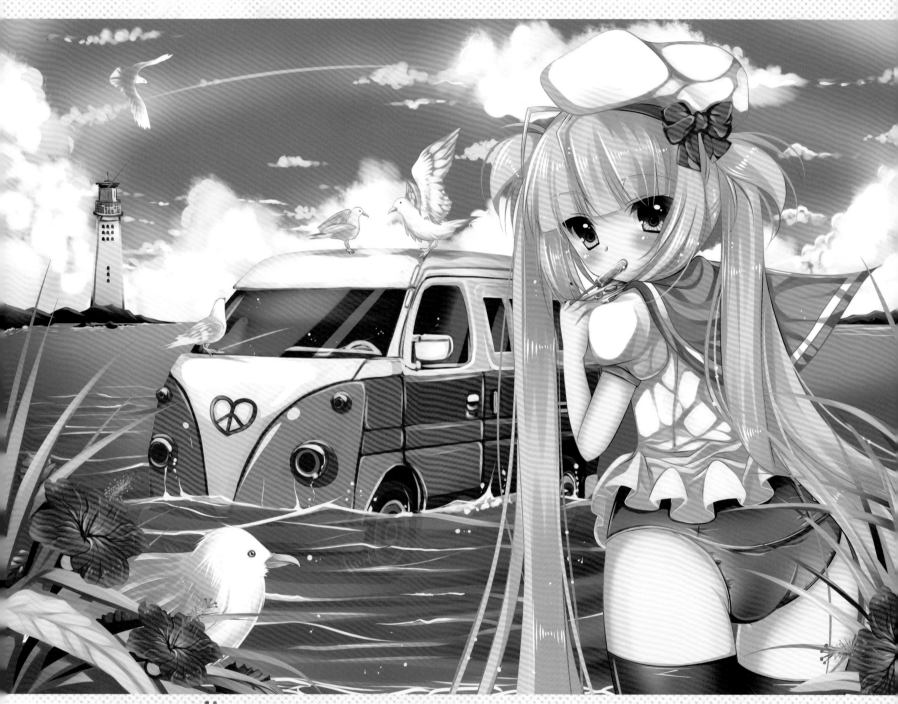

🐾 福斯車茉莉 / 很喜歡的一張！畫這張圖的季節是夏季，想要
表現出清涼的感覺，於是讓設定的網站看板娘「茉莉」去海
邊進行外拍 XD 很喜歡粉紅色福斯車車的部分！

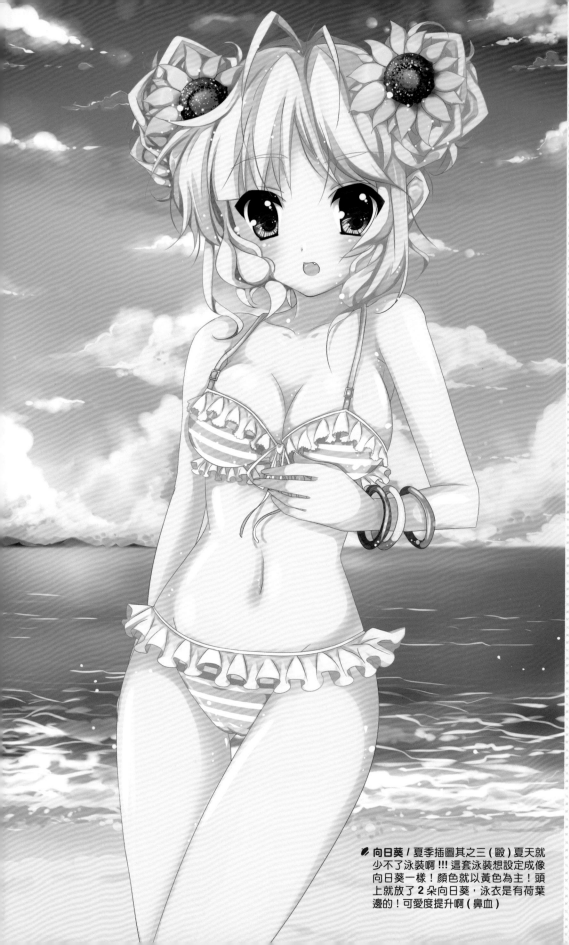

這是兔姬所繪製的抱枕唷！最開心的莫過於看見自己的作品時的那種心情。不斷學習的兔姬希望未來也能以「電波姬地」名義來參加活動。

 兔姬 兔姬

…通常每個繪師的筆名都有一段有趣的故事，您一開始使用這個筆名的原由是甚麼呢？

…嗚嗯～當初只決定第一個字要是「兔」因為我很喜歡兔子！（家裡也養了兔兔），以兔來想名字的話…其實蠻難想的XD所以後面就簡單加了代表女性、公主的「姬」字，當時去日本比「聖靈之心3」鬥劇時，官方問說「兔姬」要怎麼用日文發音？「USAGI HIME」？最後唱名的時候是「DUJI～～」XD

…家人對於您從事ACG繪圖的興趣是不是相當的支持？

…非常支持！我母親從小就讓我很自由的畫著自己想畫的圖，一路到現在都沒有干涉過！關於同人的環境她也蠻能理解的；倒是有時候畫的圖露出度比較多一點，就會不好意思給她看XD 然後不知不覺累積了很多漫畫跟書，都是用零用錢買的XD

✏向日葵／夏季插圖其之三（毆）夏天就少不了泳裝啊!!!這套泳裝想設定成像向日葵一樣！顏色就以黃色為主！頭上就放了2朵向日葵，泳衣是有荷葉邊的！可愛度提升啊（鼻血）

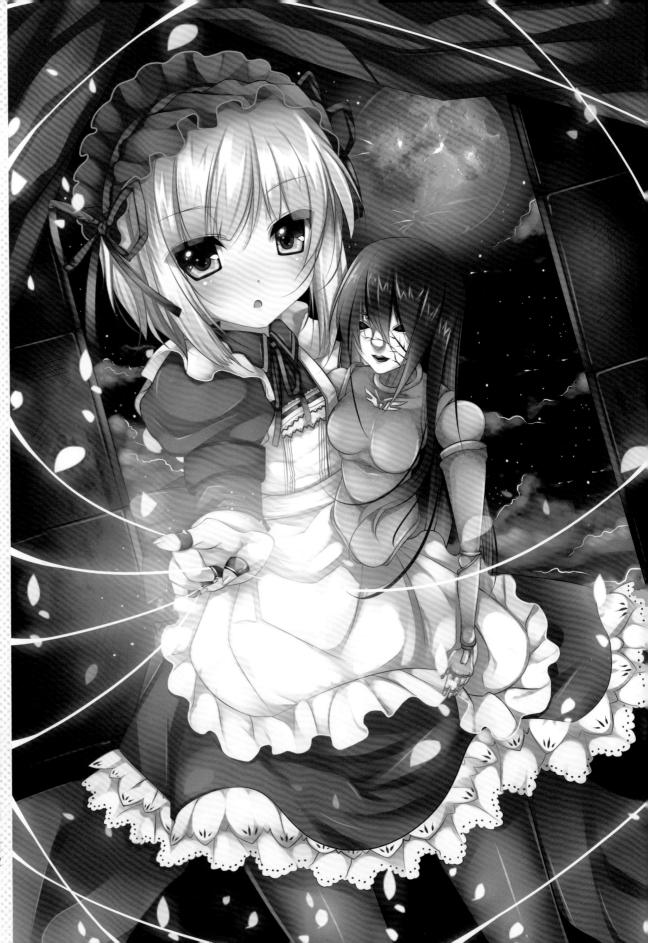

兔姬

「電波姬地」是個人Blog嗎?當初成立的機緣是甚麼?

:是的!經營有一長段時間了!成立的原因是,希望自己能夠有個地方放置自己的作品,這中間改了好多次的版圖,更改網站樣式也是我的小興趣之一。設計一些小東西時會讓人停不下來XD但現在有很多的媒介可以發表作品,像是P站等等的,目前網站就偏向以圖畫創作跟生活記事為主!啊⋯最近因為將網誌搬到別的地方去了~所以網站名稱也跟著改了(掩面),新的網站名稱叫做:ANGEL+PROOF,還請多多指教!

人型師〉女僕學園桌遊卡片插圖!很喜歡這張的顏色跟氣氛!人物造型等等是依照AH3裡的其中一位角色繪製的!平常沒有画過這樣的角色~無口大心啊!

✎ 露蒂的玩具 / 二次創作的作品，母親大人跟露蒂都好萌好可愛啊!!　　　　　✎ 天使惡魔 / 獸耳少女主打 XD 這張色調比較偏輕淡跟粉色，很喜歡!

ロッテのおもちゃ

DENPA
CREEN

兔姬：有的！在進入美少女懷抱之前…
我變常常畫美少年正太的（掩面），目
前工作上也畫了很多的美少年跟可
愛的大叔，下次也可以來嘗試看看
少女×少年×大叔的構圖XD 現在
還有個新選擇女裝少年啊！！！！
（握拳）

ど：您的作品中，以亮麗的美少女為
主體的似乎居多，有沒有嘗試過以
美少年為角色的作品呢？

兔姬：還記得當時我去了人生第一場同
人場次「CW」(IN時報廣場）的時
候，看到前輩REI、嵐月、Riy們所
創作的美少女實在令我很震撼！沒
想過怎麼有辦法畫出這麼可愛的美
少女呢！！於是開始了電繪之路。
再來是いとうのいぢ！也是對她筆
下的美少女十分喜愛！如此的嬌小
細膩∨∧

ど：每個繪師都有啟蒙的恩師，對您
來說啟蒙您從事ACG繪圖的恩師
是誰呢？

正在遊戲公司就業的兔姬，即使休息時間不多
也不輕易放過任何可以畫圖的機會。

+Madoka-Magica+

魔法少女小圓(二次創作作品,小圓齁姆配對確認(蓋章)這對愛的有夠辛苦的(淚)這張是想畫出齁姆隨時都有要保護小圓的準備 XD

17

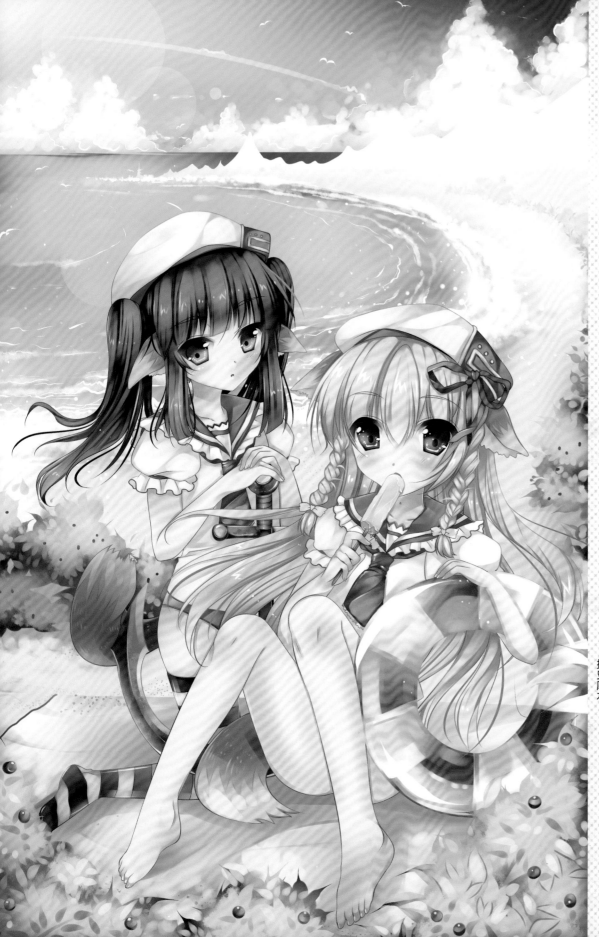

ぢ…當作畫遇到瓶頸時通常會怎麼解決？

兔姬…通常遇到瓶頸時，我會先暫時放下手邊的工作，放鬆的休息，例如出去走走、曬一下太陽～或是去逛逛書店、animate看看大家的作品，就會激起想要面對挑戰的慾望！有一次我去誠品書店看書時，看到一本書這麼寫著「遇到瓶頸、問題時，就要一直畫，畫到不想畫為止」這樣的方法也是很有效的喔（笑）。

ぢ…本身喜歡的日本動漫作品有哪些，當中您覺得非常值得當做學習對象的作品又有哪些呢？

兔姬…動畫部分像是…備長炭、加奈日記、みっどもえ、K-ON！等等很多能夠輕鬆看很歡樂的動畫，我比較不太看需要很深入深入探討的動畫(淚目)，理解能力超低的Qrz。漫畫的部分，不時都會拿起來翻的是日本「BLADE」畫的魔法學員MA，很喜歡BLADE老師畫的人物！要精細就能很精細，要可愛就可愛到不行啊！！∨∕∧連漫畫的分鏡方式、對話框畫法…等等都畫的很有趣很活潑！！BLADE老師作品裡到處都有貓貓的蹤影啊！(鼻血)希望自己也能夠畫出這麼可愛的東西！

夏之燦～也是夏日的作品之一！二位獸耳少女穿著水手服在沙灘邊休憩！好像特別喜歡水手服內搭史庫水…

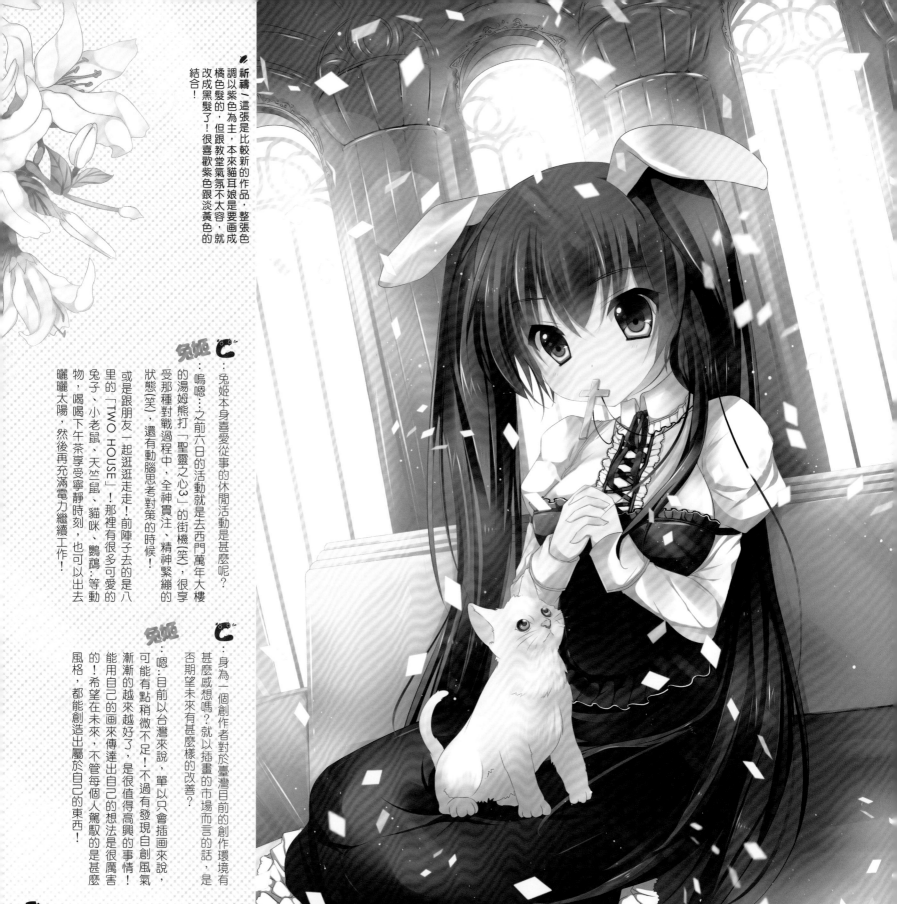

祈禱～這張是比較新的作品，整張色調以紫色為主，本來貓耳娘是要畫成橘色髮的，但跟教堂氣氛不太容，改成黑髮了！很喜歡紫色跟淡黃色的結合！

兔姬～兔姬本身喜愛從事的休閒活動是甚麼呢？

ヒ：嗚嗯…之前六日的活動就是去西門萬年大樓的湯姆熊打「聖靈之心3」的街機(笑)，很享受那種對戰過程中，全神貫注、精神緊繃的狀態(笑)，還有動腦思考對策的時候！

或是跟朋友一起逛逛走走！前陣子去的是八里的「TWO HOUSE」！那裡有很多可愛的兔子、小老鼠、天竺鼠、貓咪、鸚鵡⋯等動物，喝喝下午茶享受寧靜時刻，也可以出去曬曬太陽，然後再充滿電力繼續工作！

兔姬～身為一個創作者對於臺灣目前的創作環境有甚麼感想嗎？就以插畫的市場而言的話，是否期望未來有甚麼樣的改善？

ヒ：嗯：目前以台灣來說，單以只會插畫畫來說，可能有點稍微不足！不過有發現自創風氣漸漸的越來越好了，是很值得高興的事情！能用自己的畫來傳達出自己的想法是很厲害的！希望在未來，不管每個人駕馭的是甚麼風格，都能創造出屬於自己的東西！

🖌 紅雅鈴 / 女僕學園桌遊卡片插圖其之二！充滿活力的中國娘，在接這角色時，一樣是有給範本像是東方裡某位中國角色繪製的（笑）想呈現活力滿滿準備出擊的樣子！但設定上好像…有興趣可以找找資訊唷。

🖌 ALICEMAID / 這張是為了香港的女僕執事店畫的周年賀圖！圖上少女穿著的制服也是我設計的，其實在店裡也是穿著設計的制服！本身就對女僕十分有愛了（羞）能有機會幫忙設計制服很開心，對方也送了一套給我！

除了畫畫，兔姬最喜歡的另一件事就是遊戲！照片為兔姬於日本參加「聖靈之心3」鬥劇時的留影。

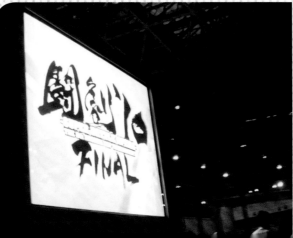

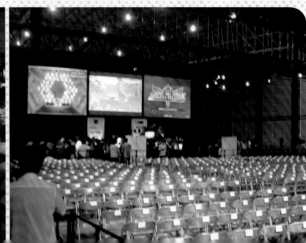

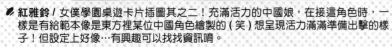

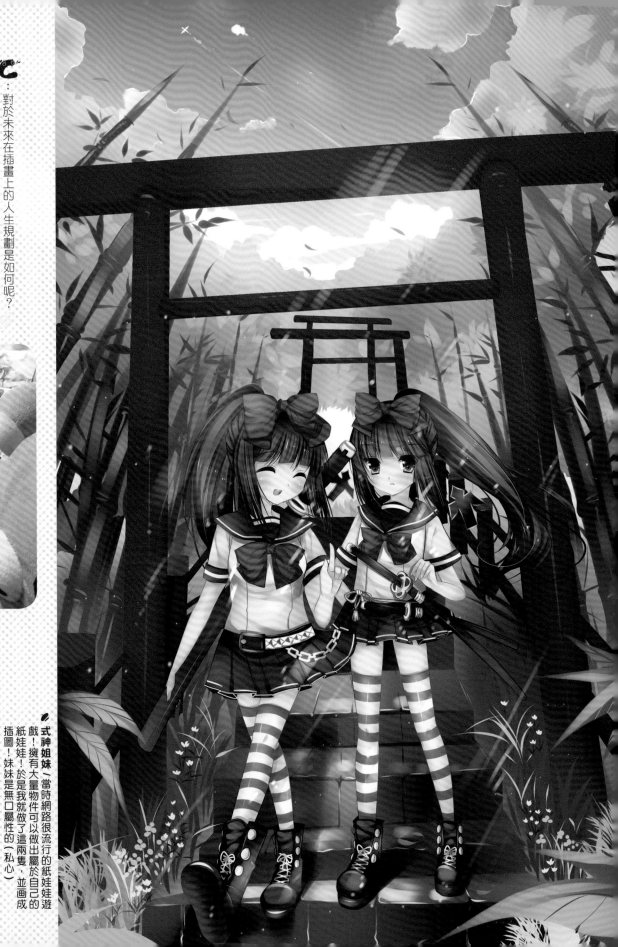

式神姐妹「當時網路很流行的紙娃娃遊戲！擁有大量物件可以做出屬於自己的紙娃娃！於是我就做了這兩隻，並畫成插圖！妹妹是無口屬性的（私心）

兔姫 ℃：對於未來在插畫上的人生規劃是如何呢？

兔姫 ℃：從一開始到現在，對畫圖的想法就是：畫喜歡的、畫的開心！畫到最後也發現，如果畫自己不喜歡的東西，畫到最後也發現，如果畫自己的作品，或是太在意，受到一些外界評價影響時，是蠻可惜的一件事情⋯所以除了希望在插畫上的技巧能夠努力提升穩定之外，也能夠畫出屬於自己的作品！

兔姫 ℃：俗話說「畫如其人」，可愛的兔姫現在有沒有正在交往的人呢？

兔姫 ℃：咦⋯⋯⋯⋯⋯⋯⋯謝⋯謝謝（掩面）現在欣賞的人很多哨~P三羞）

兔姫平常畫圖的書桌，繪圖版一定是放在觸手可及的地方，雖然空間並不是很大，但卻是激發兔姫滿滿靈感的來源。

兔姫 ℃：最後對Cmaz的讀者們說句話吧。

對我來說，畫美少女真的是很棒很幸福的事情！堅持「喜歡」的心情真的很重要！看到身邊的朋友會為了一些目的而跟自己內心相互矛盾，還蠻痛苦的！當畫圖這件快樂的事情變不快樂的時候，可以停下來看看⋯啊⋯我現在也還在努力當中，人生真的好長好多時間可以磨練，要練的東西還有好多好多！喜歡畫圖的朋友一起加油吶!!!＞∀＜

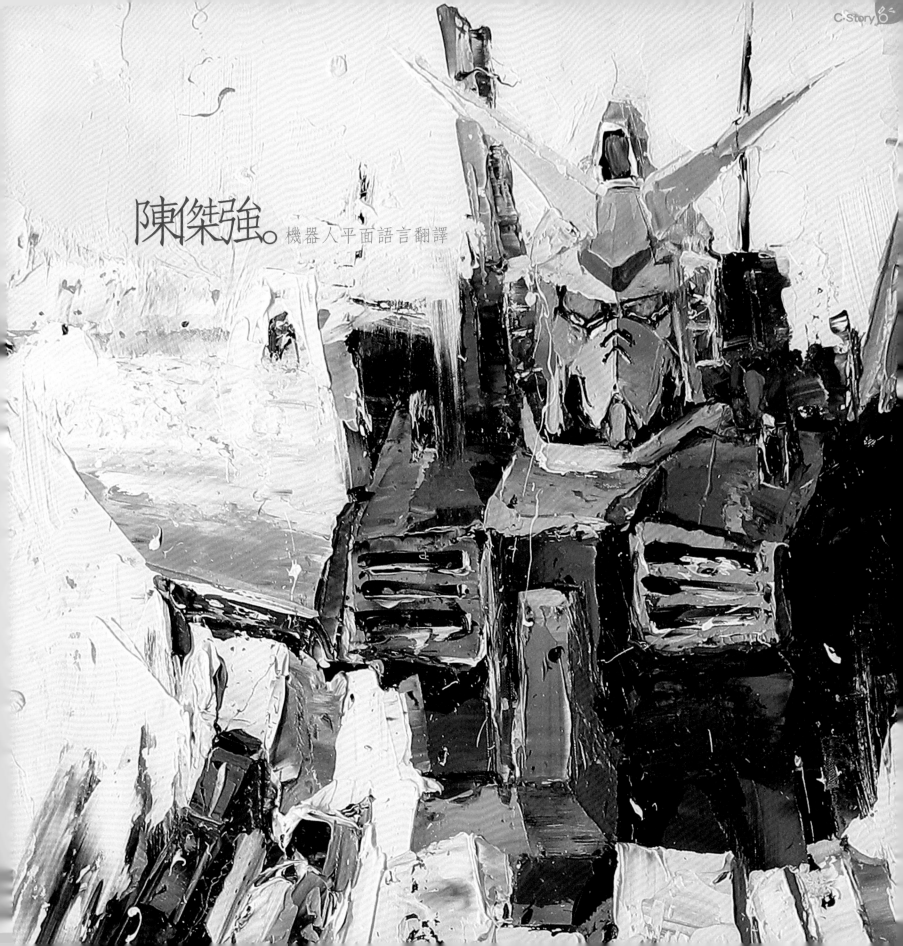

鋼彈！

鋼彈！機器人！是許多ACG愛好者如癡如狂的作品，而在臺灣的ACG界中，也不乏有以機械、鋼彈為題材而進行作畫的繪師們，但是今天Cmaz要帶給各位讀者的是完全不一樣的內容，那就是

油彩與機器人！

這次Cmaz特別來到了多元藝術家—陳傑強的工作室中進行採訪，傑強非常擅長利用各種不同的媒材進行創作，而這次我們特別關注的，就是傑強以油彩（油畫）的方式，搭配生動的筆觸，繪製出一幅幅機器人的創作。

強：是。

C：鋼彈迷嗎？

強：是

C：傑強在這兩年很多展覽的作品都是跟機器人有關，本身是鋼彈迷嗎？

強：之前傑強也在中研院辦了一場展覽，主要的展覽性質是甚麼？展出的作品又以甚麼樣的意涵或是主題做為挑選的？

強：主要的展出項目多是平面油畫類，主要的機器人作品為主，主題則是以玩具系列中的機器人作品為主，主要想傳達的創作意涵為憶及的溫度、降溫的生活。

C：傑強本身是美術系出身的嗎？專攻的科目是甚麼？

強：我主攻的是機器人平面語言翻譯。

C：先前有知名的電視台來對傑強進行採訪時，傑強說了有關筆觸上的概念，具體而言的話是甚麼呢？

強：「從思想到行動，你浪費了多少時間。」

C：有考慮過用電腦軟體進行創作嗎？

強：除了繪畫，也有一直試著運用各種媒體創作，只是都在草創的階段，不同種類的媒介用有他們各自的語彙，在於想要組成什麼樣的句子來傳達什麼樣的訊息。

C：傑強的家庭背景當中，也有人是藝術家為職業的嗎？

強：我的媽媽，他在生活裡寫詩，在孩子的身上作他一生最美的作品。

C：你覺得臺灣的藝術環境算是友善的嗎？需要改善的地方有哪些？

強：我在台灣這一塊土地上是帶著滿滿的感恩，整個藝術環境大體上擁有豐富的資源，一般人對於藝術也有接納的意願。在我們目前生活的這一個世代，藝術家跨領域介入執行各種行業來進行創作，這是一件有趣且讓人感到興奮的事情。我覺得臺灣的藝術環境是友善的。

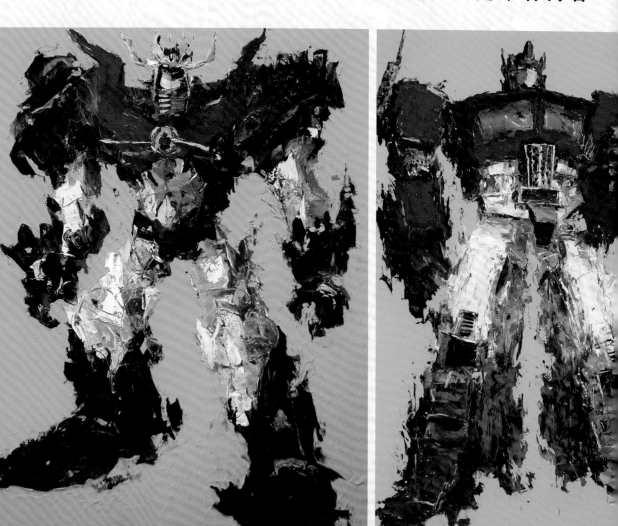

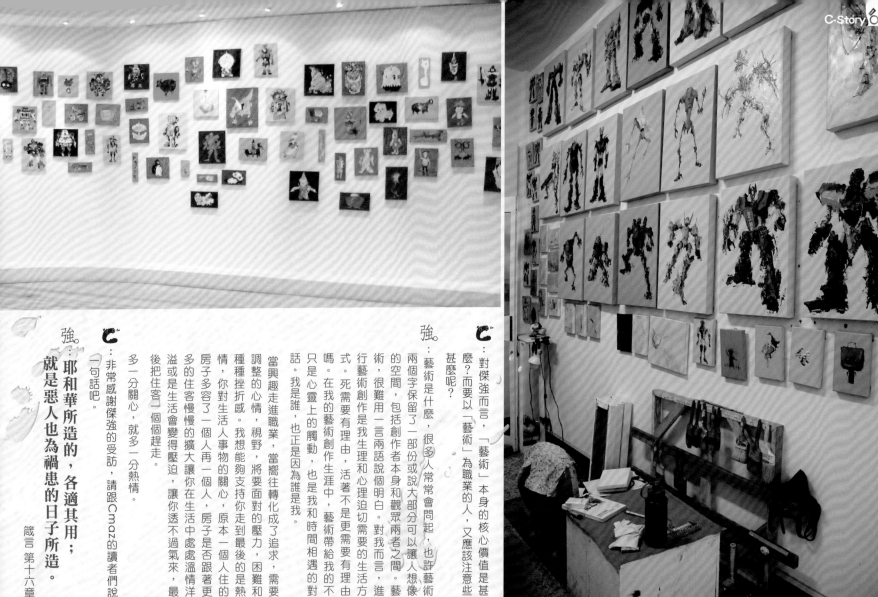

ㄷ：對傑強而言，「藝術」本身的核心價值是甚麼？而要以「藝術」為職業的人，又應該注意些甚麼呢？

強。

藝術是什麼，很多人常常會問起，也許藝術兩個字保留了一部份或說大部分可以讓人想像的空間，包括創作者本身和觀眾兩者之間。藝術，很難用一言兩語說個明白。對我而言，進行藝術創作是我生理和心理迫切需要的生活方式。死需要有理由，活著不是更需要有理由嗎。在我的藝術創作生涯中，藝術帶給我的不只是心靈上的觸動，也是我和時間相遇的對話。我是誰，也正是因為這樣。

當興趣走進職業，當嚮往轉化成了追求，需要調整的心情，視野，將要面對的壓力，困難和種種挫折感。我想能夠支持你走到最後的是熱情，你對生活人事物的關心，原本一個人住的房子多容了一個人再一個人，房子是否跟著更多的住客慢慢的擴大讓你在生活中處處溫情洋溢或是生活會變得壓迫，讓你透不過氣來，最後把住客一個個趕走。

多一分關心，就多一分熱情。

ㄷ：非常感謝傑強的受訪，請跟Cmaz的讀者們說一句話吧。

強。

耶和華所造的，各適其用；就是惡人也為禍患的日子所造。

箴言 第十六章

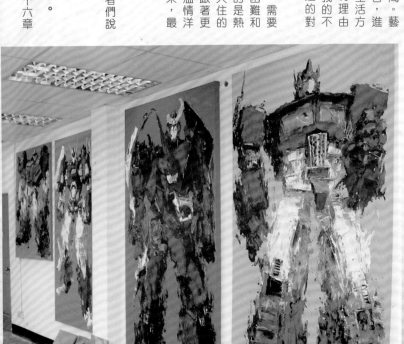

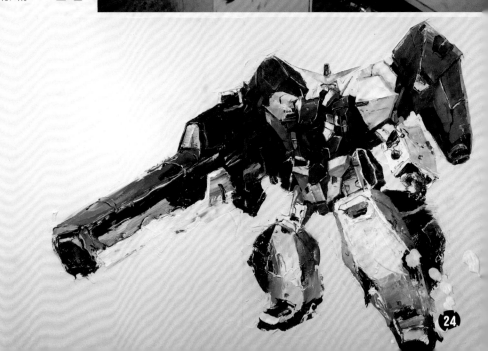

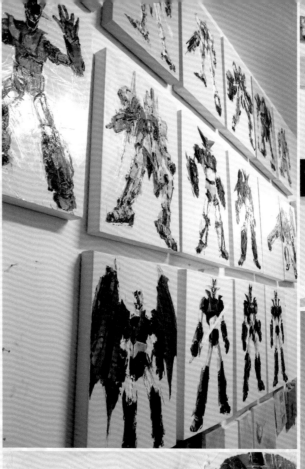

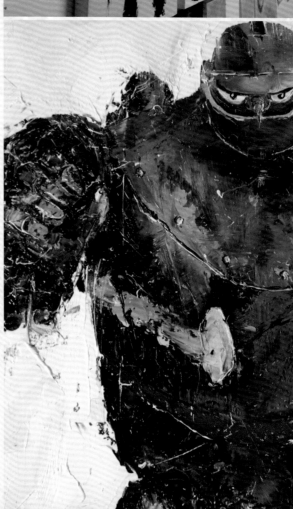

陳傑強 Blog: http://artkentkeong-artkentkeong.blogspot.com/

學歷
2008-　　國立台灣藝術大學 美術學系研究所 碩士
2004-2008　國立台灣藝術大學 美術學系 學士

個展
2011 「TOY ICON 陳傑強油畫創作展」，台中勤美誠品，台灣
2011 「GUNDAM 32 二部曲 - 18th 陳傑強個展」，中研院生圖美學空間，台灣
2011 「GUNDAM 32 陳傑強個展」，東家畫廊，台灣
2010 「TOYS. 玩者再現 – 16th 陳傑強油畫個展」，基隆文化局，台灣
2010 「TOYS. 敘舊」，ECOLE 學校咖啡，台北
2010 「Toys serial 001 & Toys serial 002」，臺北縣文化局，台灣
2010 「玩具夢想家 – 陳傑強 油畫創意特展」，WAWOO 玩屋兒童創意空間，高雄
2010 「內在．意志連漪」，中原大學藝術中心，台灣
2010 「Toys serial 002 坐觀孤獨留戀一季狂暴」，臺北縣土城藝文館，台灣
2010 「KENT KEONG.TAN Solo Exhibition」，鹹花生咖啡館／展廠，台北
2010 「玩具在醫院」，油畫個展，新店耕莘醫院，台灣
2009 「陳傑強油畫個展 - 玩具系列 Toys Serial002 坐觀孤獨留戀一季狂暴序曲 -
　　　古古柏莉的族人部落」，華岡博物館，台北
2009 「陳傑強油畫創作個展 - 玩具」，台灣藝術教育館，台北
2009 「陳傑強油畫個展 - 玩具系列 Toys Serial002 坐觀孤獨留戀一季狂暴」，
　　　新莊文化中心，台灣
2009 「陳傑強油畫個展 - 玩具系列 Toys Serial002」，桃園文化局，桃園
2009 「玩具夢想基地 - 陳傑強油畫創作個展」，金車文藝中心，台北
2009 「陳傑強油畫個展 - 玩具系列 Toys Serial」，基隆市文化中心，基隆
2006 「人體速寫個展」，芳林咖啡坊，台北縣林口鄉，台灣
2001 「油畫 & 水彩個展」，平凡畫廊，IPOH，馬來西亞

聯展
2011 「Young Art Taipei2011」，台北國際當代藝術博覽會，王朝大酒店，台北
2011 第一屆「T-Art 台中畫廊藝術博覽會」，台中長榮飯店，東家畫廊，台灣
2010 「333 藝術家聯展」，臺藝大畫廊，台灣
2010 「早安，美之城！」，元華藝術空間＜台中展＞，台灣
2010 「視．界 - 新世代創作展」，A-7958 當代藝術，台中，台灣
2010 「流光剪影」，台南索卡藝術中心，台南，台灣
2010 「Young Art Taipei2010」，台北國際當代藝術博覽會，王朝大酒店，台北
2009 「「藝」起攜手・重建家園 莫拉克脈災及災後重建義賣會」，印象畫廊，台北
2009 「亞洲青年藝術家創作展」，台北索卡藝術中心，台灣
2009 「金車新銳藝術創作連展」，金車藝文中心 – 員山館，宜蘭，台灣
2009 「微芬閃爍 Flicker of Fragments of Fragrance」，台南索卡藝術中心，台灣
2008 「POST-」，台灣優浮文化創意園區，板橋，台灣
2008 「信仰 Online」，北投公民會館，北投，台北
2005 受邀馬來西亞代表參展『東南亞水彩畫展』，創價學會大廈，KL，馬來西亞
2003 「3 青年 聯展」，平凡畫廊，IPOH，馬來西亞
2002 「LAND & OCEAN」雙人展，清荷人文空間，PENANG，馬來西亞
2002 「檳州政府公開展」，檳州畫廊，PENANG，馬來西亞
2002 「檳州水彩畫會聯展」，檳州畫廊，PENANG，馬來西亞
2000 「檳州政府公開展」，檳州畫廊，PENANG，馬來西亞

無多

湘海

Mo牛

Zai

Paparaya

葛西

繪師搜查員

Painter!!
繪師們

繪師發燒報

九夜貓

Shawli

B.c.N.y

DAKO

S20

草熊

Paparaya

個人簡介

骷髏與符文的蒐集愛好者，並且大量裝飾在畫作之中，讓作品流洩出妖媚的詭異氣息，喜愛使用厚重質感融合水墨筆觸，創造出綺麗的夢幻感，將亞洲古典元素重新詮釋為嶄新的風貌。作品擅長使用大膽的筆觸與色調，呈現帶有幻想風格的作品，對中國古典題材極具興趣，喜好使用水墨風格，2009年在台灣以中國古代神明為主題舉辦個展「諸神亂」，並受日本ASIAGRAPH 邀請，在東京台場展出，現為台灣多部小說封面繪者。

其他資訊

社團：夜貓館咖啡屋　http://yamyoukan.net/

夜貓館咖啡屋創立於 1998 年，是由畫家、文字作者與企劃組成的綜合創作團體。最初主要在同人集售會發行漫畫刊物，之後漸漸延伸到繪本、音樂、教學書籍等更寬廣的創作領域。目前主要活動是企劃、出版與策展。

繪師聯絡方式

個人網頁：http://blog.yam.com/paparaya

近期規劃

虎之穴台灣展 Taiwan Gallery 2011 in TORANOANA. 受邀展出

ASIAGRAPH 2011 受邀展出

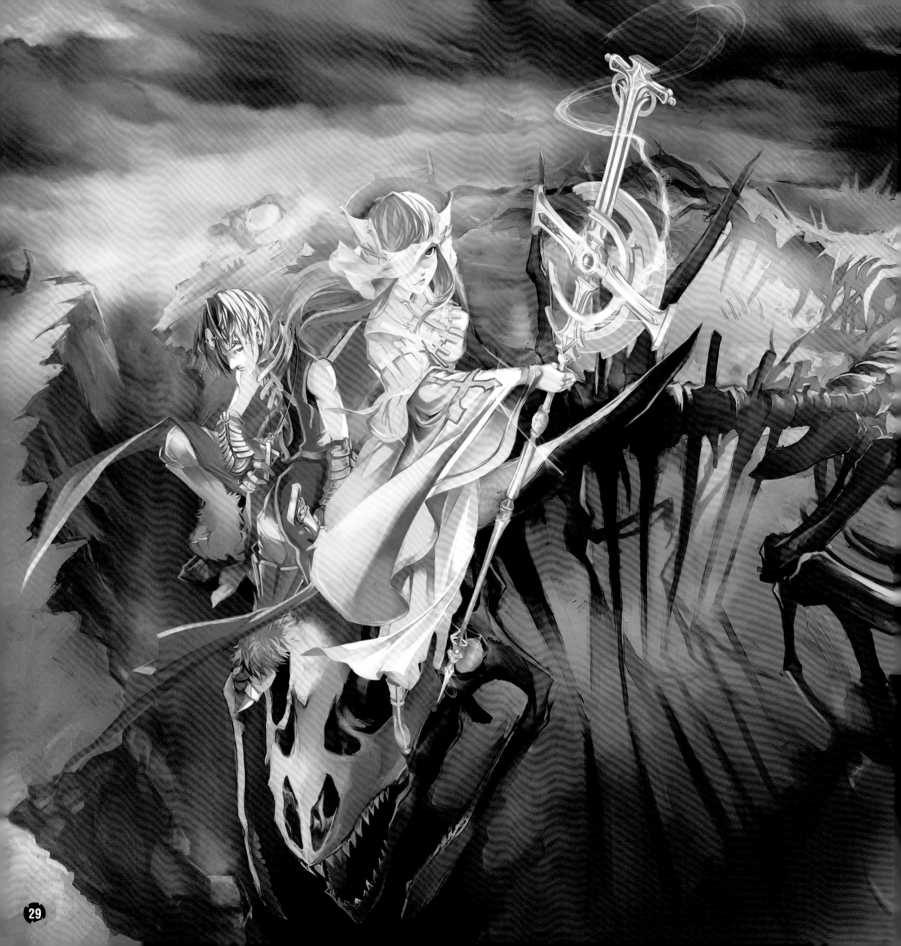

曼珠沙華 / 「曼珠沙華」封面繪製（雅書堂）

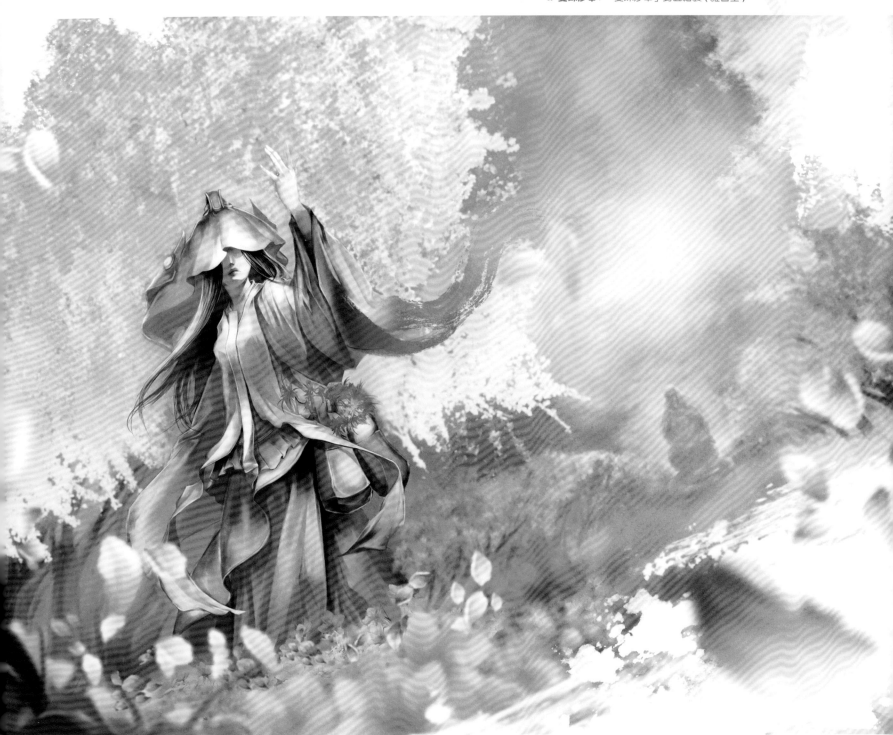

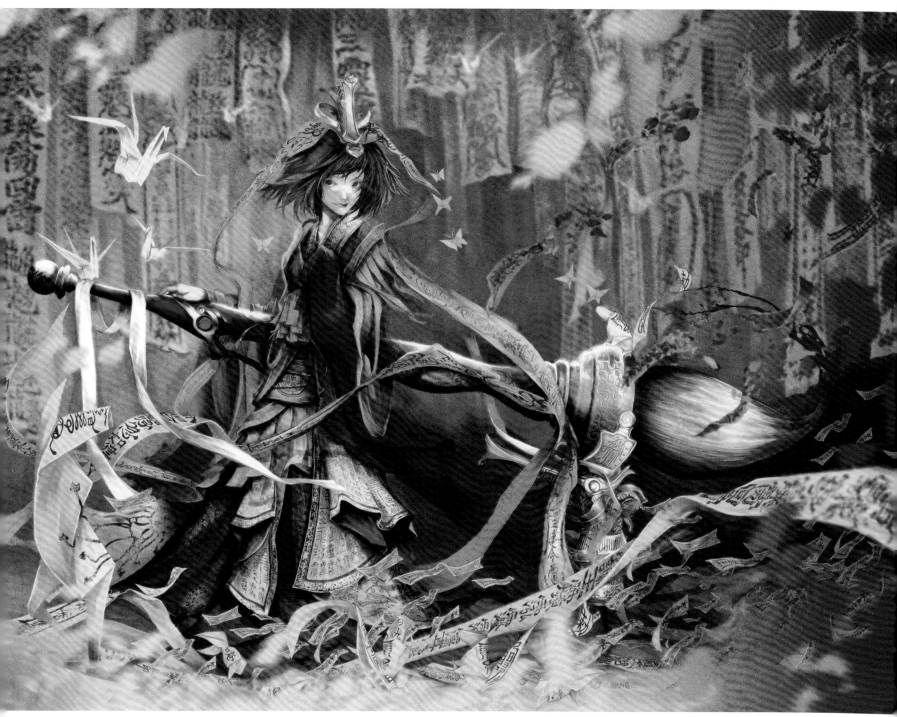

符帝 / 神明系列原創延伸作品，於 2010「EDGE」展出

鍾馗邪鎮\神明系列原創延伸作品・於 2010「EDGE」展出

牛馬出巡\個人插畫繪本「祂人事」作品內頁插圖

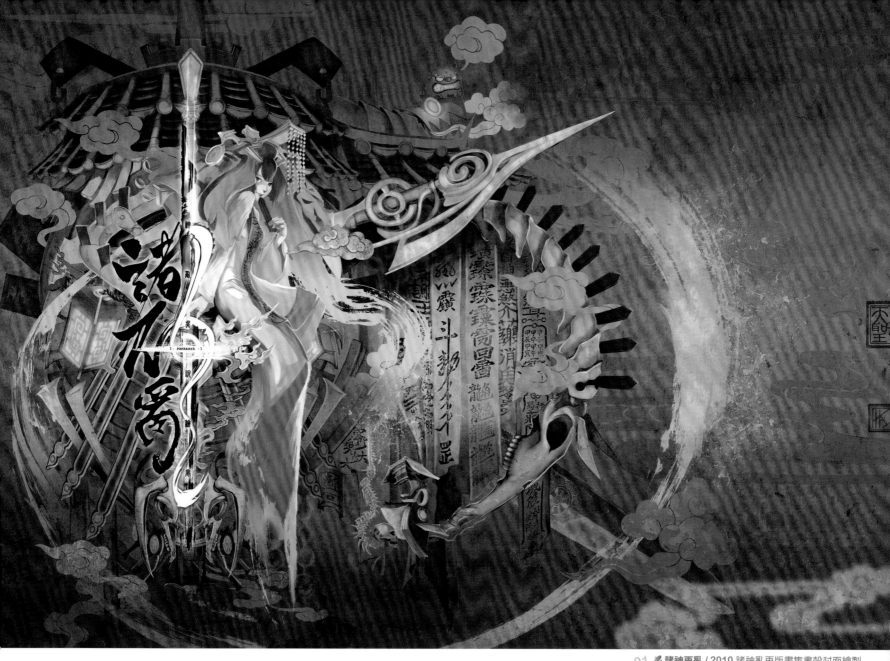

01 諸神再亂 / 2010 諸神亂再版畫集書殼封面繪製

其他資訊

曾出過的刊物：
01.「諸神亂」2011 重製畫集
02.「灰界」個人作品集
03.「諸神漫」四格插畫繪本
04.「祂人事」彩色漫畫插畫本

無多
WUDUO

個人簡介

畢業／就讀學校：
輔仁大學應用美術系

曾參與的社團： 台中一中動漫社

其他：
曾經用過不少筆名：HolyAvenger、御晨…等，因為某些緣故都不再使用了，不過有些地方重新註冊帳號很麻煩所以還是會看到舊 ID

繪圖經歷

啟蒙的開始： 國小時因為愛畫畫而被五六年級的導師選為學藝股長，常被派去參加比賽或是做教室壁報的布置，也因此開始建立對繪畫的信心。

學習的過程： 高中以前未接觸電腦繪圖，還曾經為了畫出跟電腦繪圖不相上下的效果而去自學噴槍（後來在大學時成為罕見技能），直到大學時主修平面設計和電腦動畫才開始用電腦創作。畢業後在遊戲業任職 2D 美術，進業界後是我目前進步最多的時期，主要是背負的壓力跟學生時截然不同吧，也在這之後作品才漸漸的被採用。

未來的展望： 原本是夢想當漫畫家或插畫家，但是漸漸地發現比起追求更高的職位還是頭銜，我只是渴望變得更強！

繪師聯絡方式

個人網頁：http://blog.yam.com/wuduo

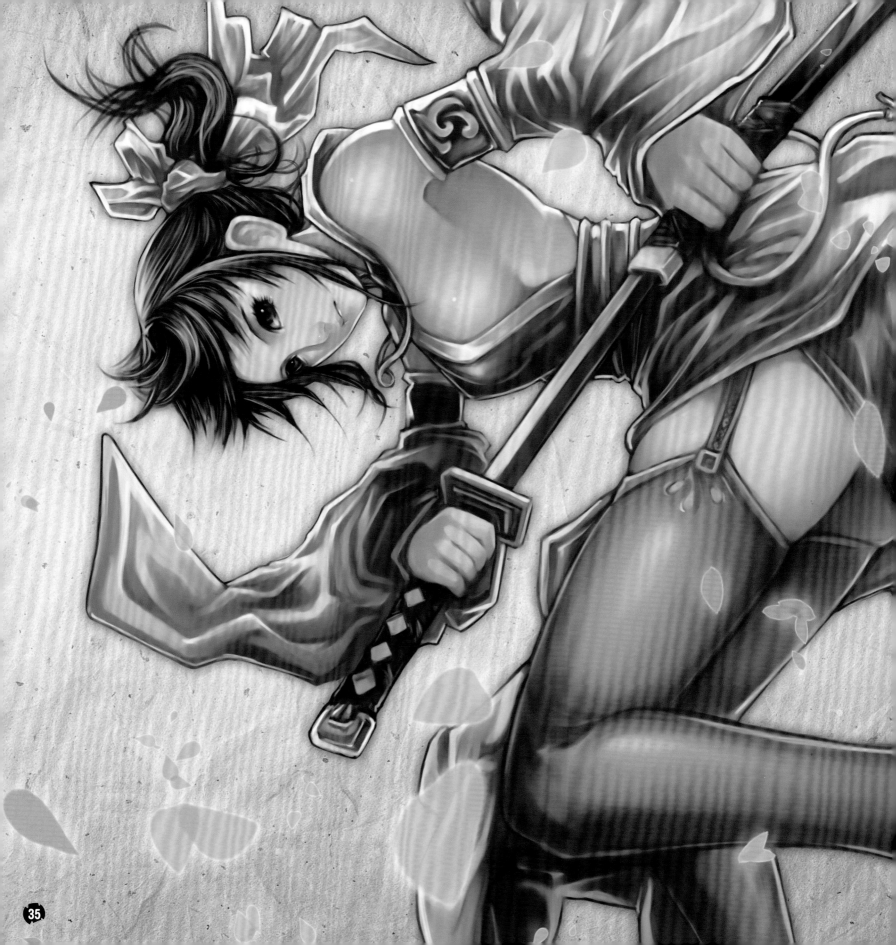

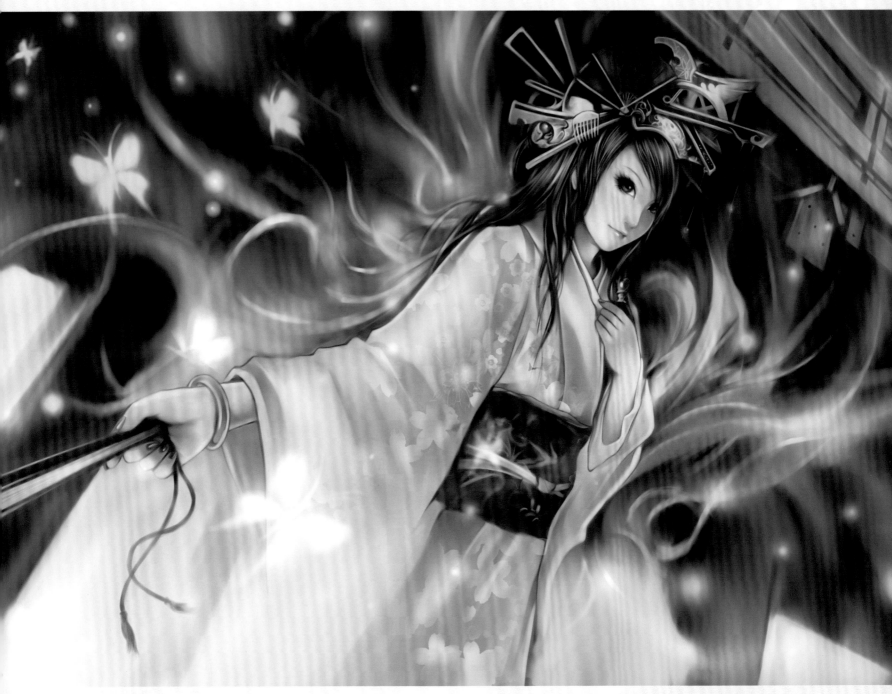

Hashihime /「橋姬」，參與百鬼夜行 - 御靈繪的作品，一開始的版本被說眼神太過溫柔不符合橋姬個性，因而修改成這個版本，是我個人 2010 年時最滿意的一張作品。

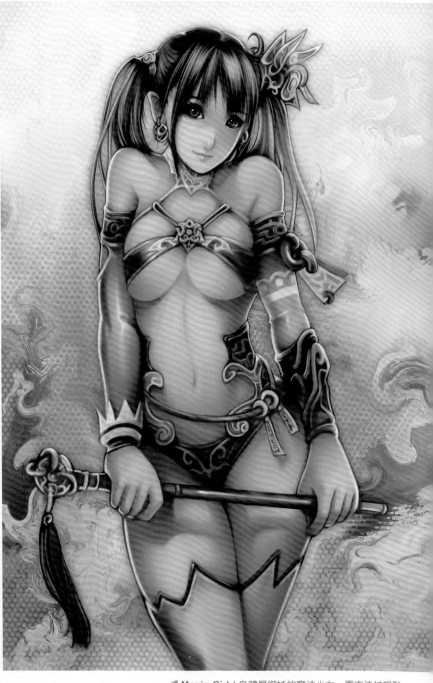

Kunoichi / 造型有點參考生死格鬥，想嘗試韓系流行的粗大腿、油亮皮膚質感的畫法，不過在整體有點不平衡，我對人體骨架依然不是很嚴謹。

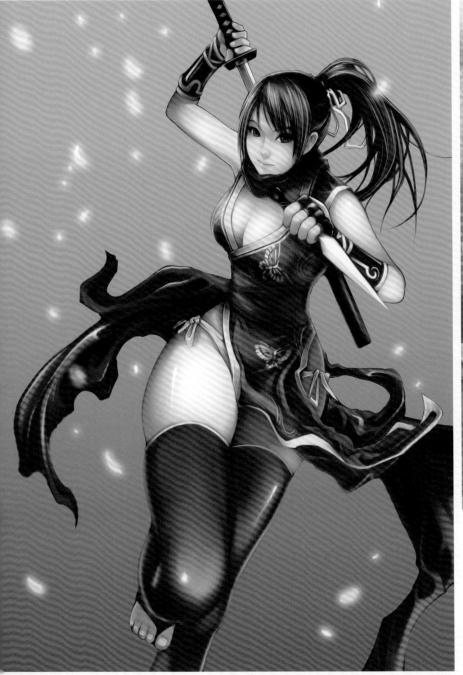

Magic Girl / 身體是御姊的魔法少女，原本法杖想融入西藏法器的元素，不過因為懶得找資料所以變成一根奇怪的棒子。

Violet／我很喜歡用紫色，以及聯想到波特萊爾的女主角也叫做Violet(紫兒)，根據這個想法創作了這張圖，因此在角色上試圖加入Emily Browning(艾蜜莉布朗寧，飾演紫兒)的特色，尤其是嘴唇。

Fox And Miko／想嘗試畫有「靈性」的感覺，因此選擇了動物靈跟巫女為主題，巫女的造型參考了侍魂的娜考露露，背景用藍色霧氣纏繞的氛圍感覺很不錯。

葛西
kasai

個人簡介

畢業 / 就讀學校：
高苑科技大學 二技部畢業

曾參與的社團：
葛西的腐敗西瓜園（現在）

繪圖經歷

啟蒙的開始：
多啦 A 夢漫畫（笑）

學習的過程：
歷經了容易受到當時喜歡看的動漫作品而影響畫風，到現在逐漸能走出自己的風格，除了心境的變化外還有拜網路發達之賜，在網路上與同好交流作品發現自己的缺點，逐漸改進，真是條漫長的道路～（汗）。

未來的展望：
希望自己的原創女籃畫冊能有更多人知道，分享我的籃球世界。

近期規劃

近期將參加台南 GJ 場，還有明年有新刊的話 FF20 和原創場第二屆都有可能參加，高雄 CWTK 應該會固定參加。

目前除了新刊的籌備外，希望能多畫些和鐵道有關的場景。

繪師聯絡方式

個人網頁：http://blog.yam.com/arth58862186

出征前，在高雄火車站月台。單純想畫高雄火車站月台，創作時瓶頸是月台的遮棚鋼構桁架。最滿意的地方就是自強號。

出征前 在 高雄火車站月台

I LOVE TAIWAN

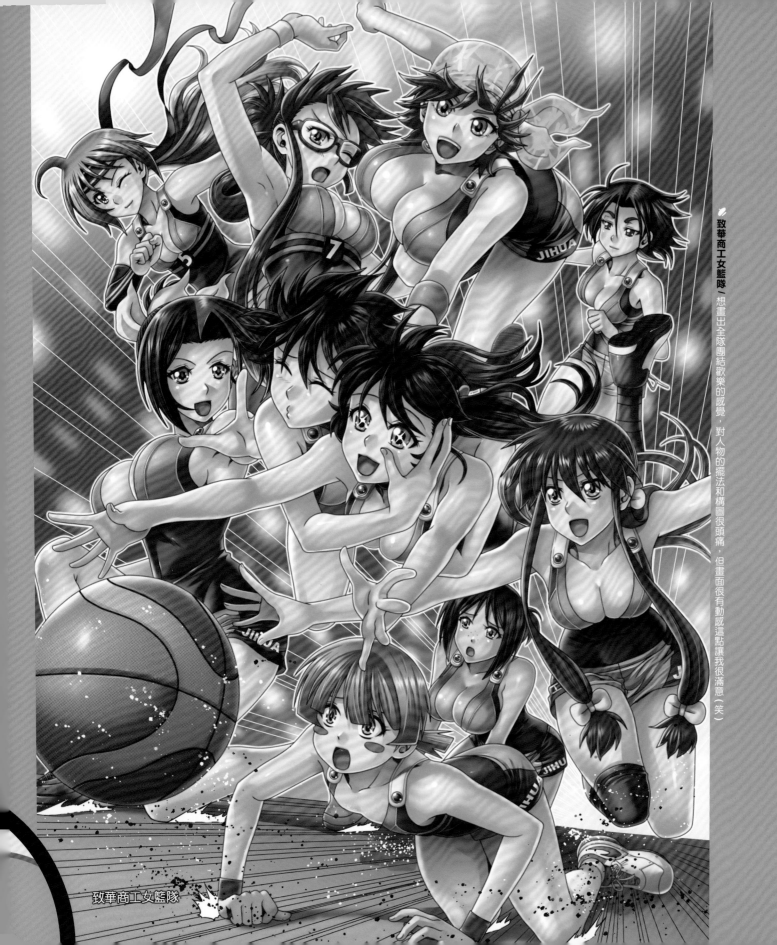

致華商工女籃隊～想畫出全隊團結歡樂的感覺，對人物的擺法和構圖很頭痛，但畫面很有動感這點讓我很滿意（笑）

致華商工女籃隊

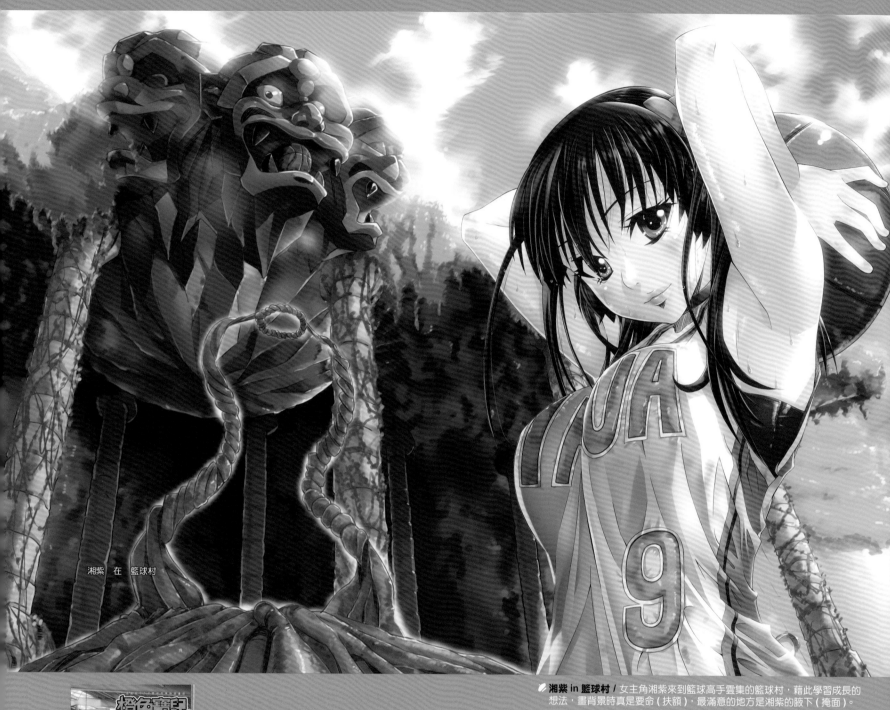

湘紫 在 籃球村

🏀 **湘紫 in 籃球村** / 女主角湘紫來到籃球高手雲集的籃球村，藉此學習成長的想法，畫背景時真是要命 (扶額)，最滿意的地方是湘紫的腋下 (掩面)。

其他資訊

曾出過的刊物：
橙色寶兒 ORANGE BALLS

為自己社團發聲：雖然今年 (2011) 才加入同人界，有很多需要學習的地方，但還是感謝今年來買本翻本的同好們，你們的購買與閱讀都是對我很大的鼓勵，感謝你們，期許下一本的完成 ^^

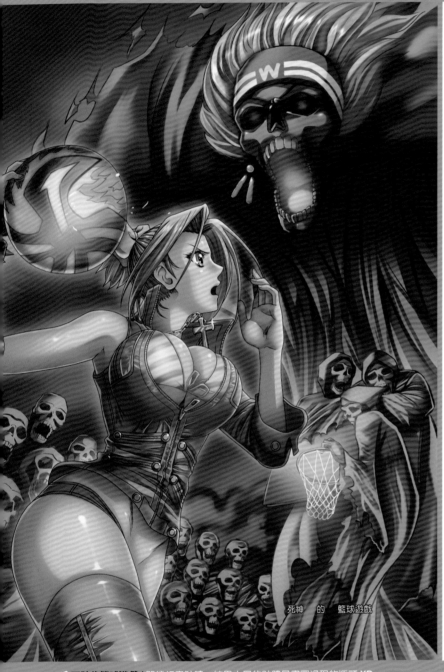

死神的籃球遊戲

宋家雙子 / 宋家姐妹生日賀圖，很喜歡他們的衣服。

死神的籃球遊戲 / 單純想畫骷髏，結果大量的骷髏是畫圖過程的瓶頸 XD，
最滿意的地方是淑理隊長的巨乳（羞）。

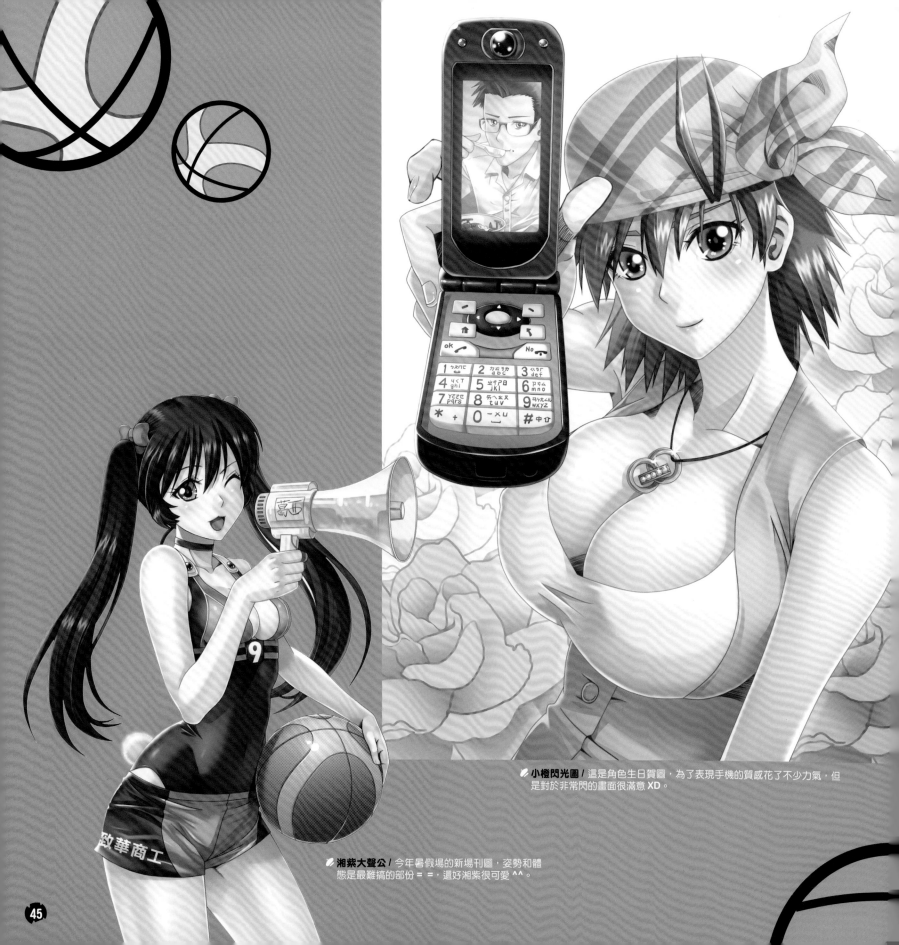

小橙閃光圖 / 這是角色生日賀圖,為了表現手機的質感花了不少力氣,但是對於非常閃的畫面很滿意 XD。

湘紫大聲公 / 今年暑假場的新場刊圖,姿勢和體態是最難搞的部份 = =,還好湘紫很可愛 ^^。

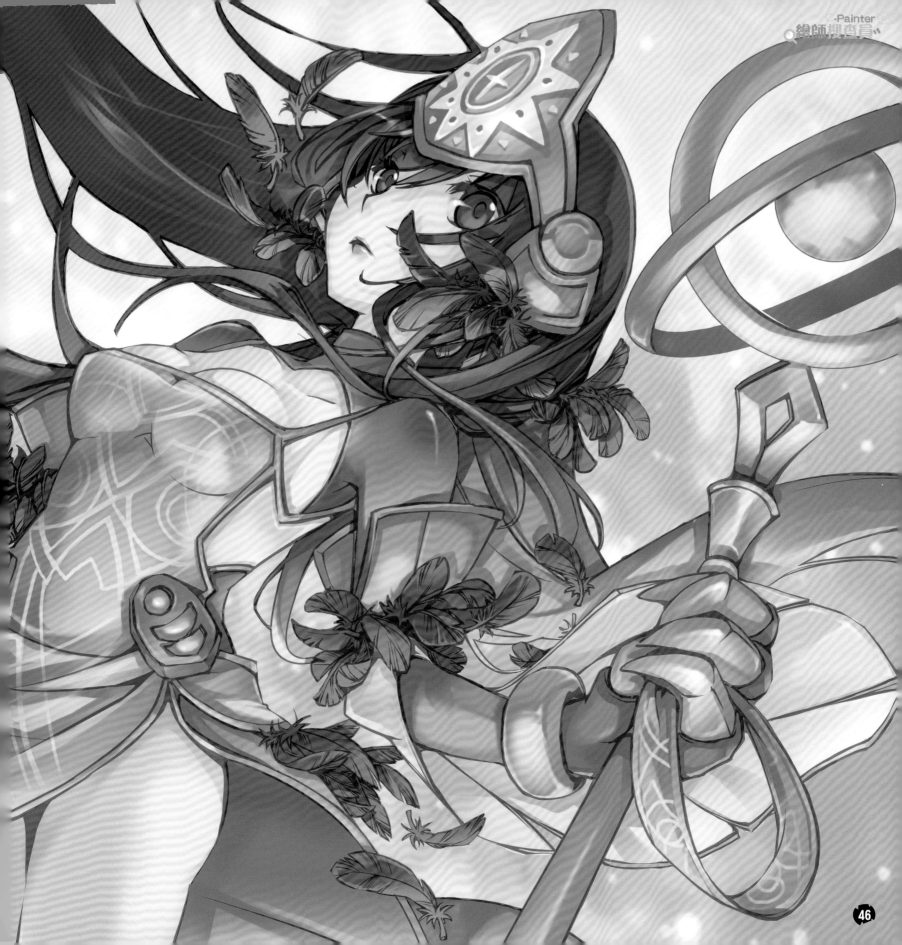

Zai

個人簡介

畢業 / 就讀學校：
嘉義大學美術系

其他：
現職遊戲 2D 美術設定 (打雜) 人員

繪圖經歷

啟蒙的開始：高 2 才開始看漫畫，高三認識了一些畫圖同好，開始創作作品。

學習的過程：同人時期一直都是悶著頭畫，有喜歡的題材就會一直想畫圖。後來漸漸的開始想要畫得更好卻力不從心。一直到進入業界，才感覺到想法改變也能有助於學習。感謝許多厲害的同事讓我增廣了視野。

未來的展望：現在其實已經漸漸的越來越少畫圖了，但還是很喜歡 ACG 的領域。最近想追求的應該是做出 2D 風格的 3D 吧~(笑)

其他資訊

曾出過的刊物：舊刊已經有陣子 .. 新刊太遙遠所以…暫時不宣傳嚕 XD

為自己社團發聲：社團名 ARUKAS。其實是 SAKURA 倒著念而已 ~(笑) 喜歡他的發音所以這樣定名了。

繪師聯絡方式

個人網頁：http://arukas.ftp.cc/

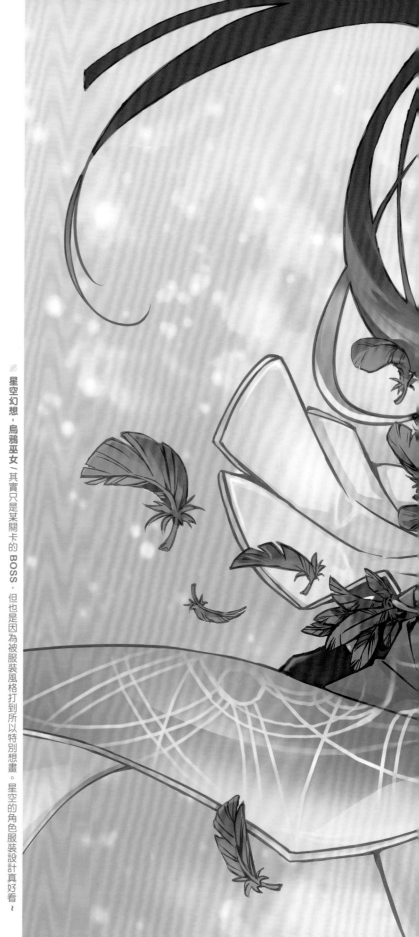

星空幻想‧烏鴉巫女～其實只是某關卡的 BOSS，但也是因為被服裝風格打到所以特別想畫。星空的角色服裝設計真好看～

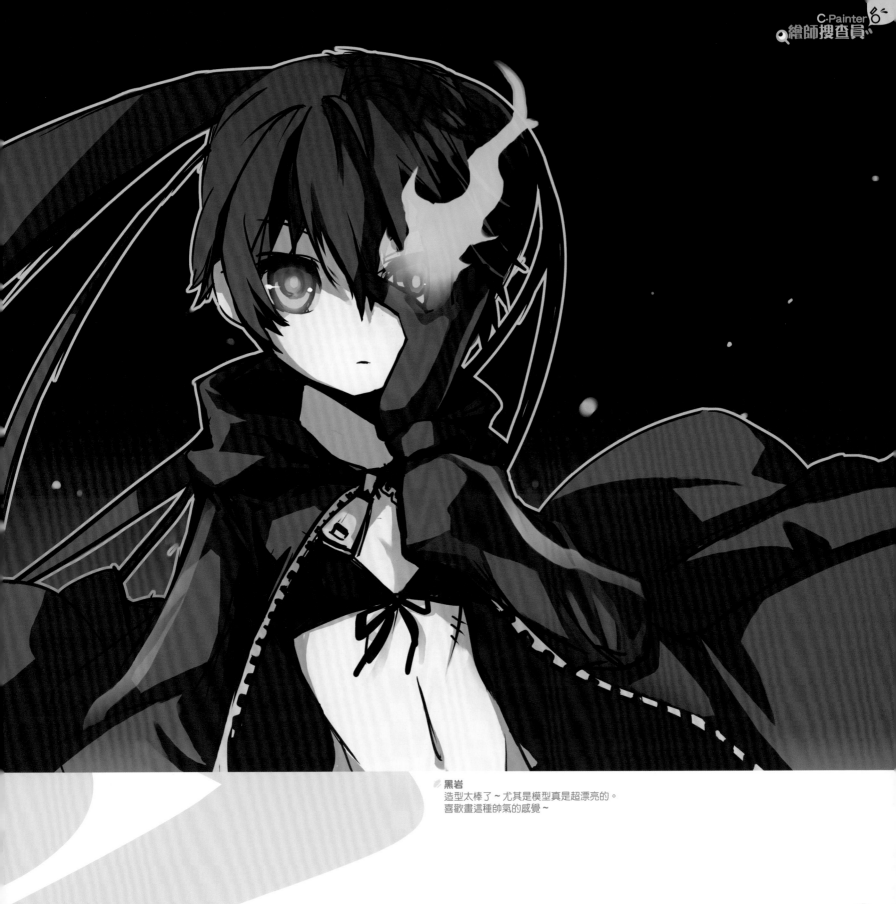

黑岩
造型太棒了～尤其是模型真是超漂亮的。
喜歡畫這種帥氣的感覺～

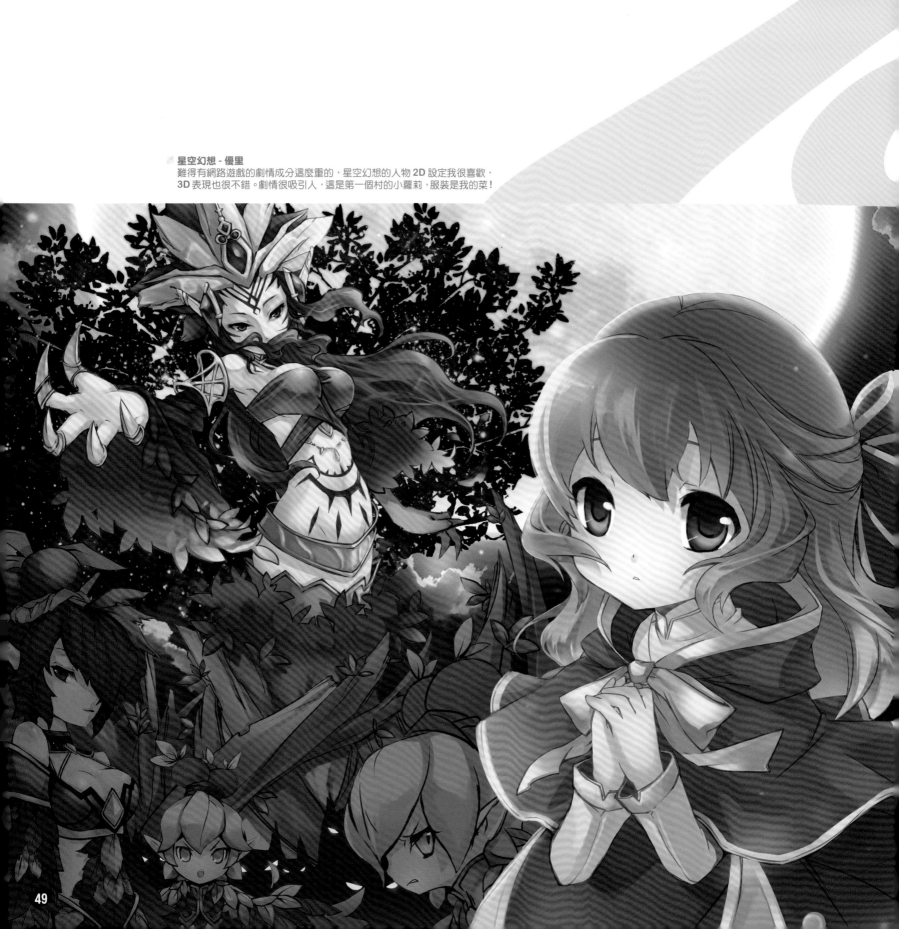

星空幻想 - 優里
難得有網路遊戲的劇情成分這麼重的，星空幻想的人物 2D 設定我很喜歡，
3D 表現也很不錯。劇情很吸引人，這是第一個村的小蘿莉，服裝是我的菜！

鏡音RIN
LEN

Project DIVA 2nd

鏡音雙子／這套服裝是こっち向いて Baby 中的學生服，那個 3D 做的真棒，光線照的皮膚看起來幼嫩嫩的～

拉拉熊／森林之旅／拉拉熊出了好多周邊，通常我都是順手買，但有一款森林之旅的軟墊吊飾，小白熊穿著深紅的斗篷莫名的擊中我 XD 試著畫出來大概就是這種感覺了～

Madoka★Magica

小圓／想做小圓扇所已畫了小小圓，是最近期的一張圖了吧～魔法少女真是好棒的作品，看的鼻子好酸～Q Q

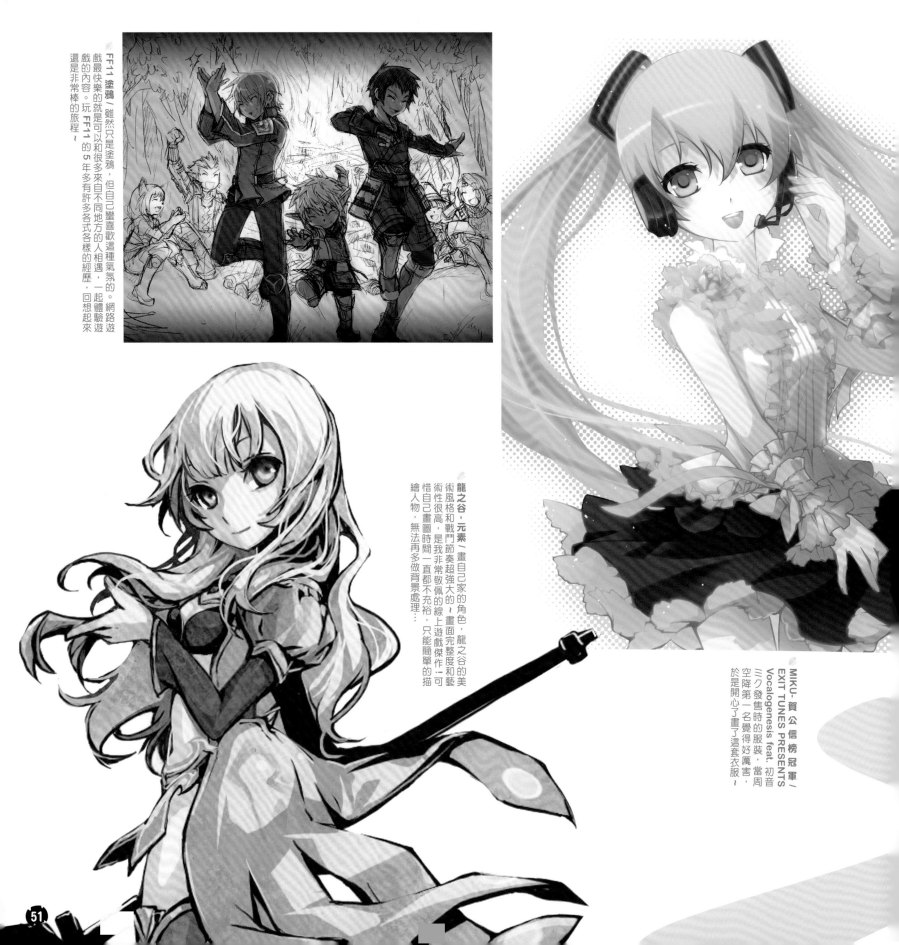

「FF11 塗鴉」雖然只是塗鴉，但自己變喜歡這種氣氛的。網路遊戲最最快樂的就是可以和很多來自不同地方的人相遇，一起體驗遊戲的內容。玩 FF11 的 5 年多有許多各式各樣的經歷，回想起來還是非常棒的旅程～

「龍之谷‧元素」畫自己家的角色，龍之谷的美術風格和戰鬥節奏超強大的～畫面完整度和藝術性很高，是我非常敬佩的～線上遊戲傑作－可惜自己畫圖時間一直都不充裕，只能簡單的描繪人物，無法再多做背景處理…

「MIKU-賀公信榜冠軍」EXIT TUNES PRESENTS Vocalogenesis feat. 初音ミク發售時的服裝，當周空降第一名覺得好厲害，於是開心了畫了這套衣服～

黃新華
Mo牛

個人簡介

畢業學校：
靜宜大學應用日文系

目前工作：遊戲公司 3D 美術設計

其他：
聯成電腦優秀學員。

主修課程：
painter 認證班、Comic 認證班

繪師聯絡方式　個人網頁：http://mocow.pixnet.net/blog

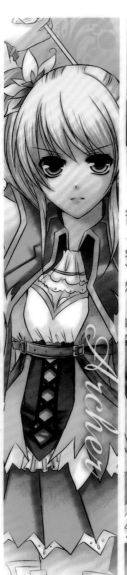

online / Mo牛從以前就很愛玩線上遊戲，尤其偏愛玩輔助系的職業，所以這張圖以祭司為中間角色。從左至右依序是盜賊、戰士、弓箭手、祭司、獵人、騎士、魔法師，自己也想挑戰看看畫這些線上遊戲的職業角色，果然還是最喜歡祭司！

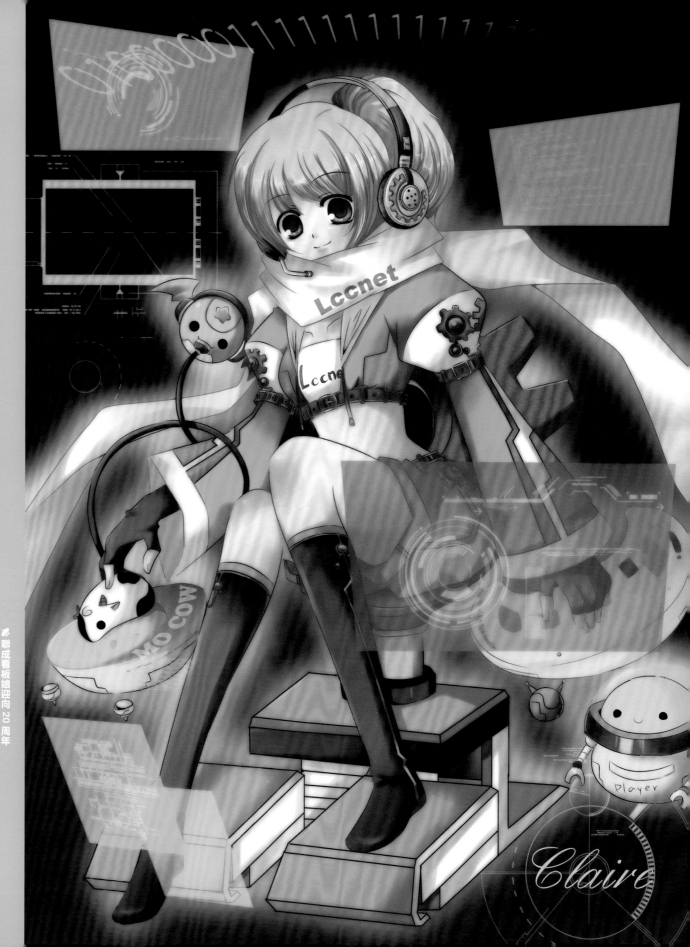

聯成看板娘迎向 20 周年

聯成看板娘，克萊兒，以聯成商標標準配色綠色與橘色配合的衣服，及齒輪搭配出生的聯成專屬看板娘，具有科技感的背景，熟知最新資訊來替大家服務，就是這張的構想！

Ryan

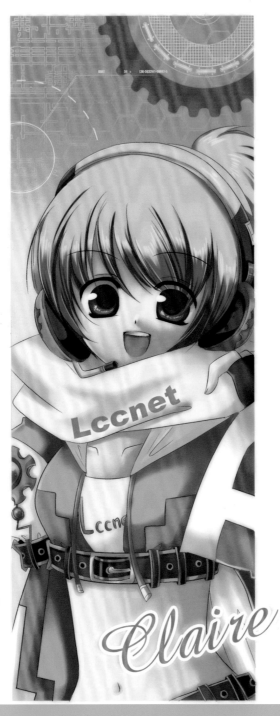

Claire

繪圖經歷

悠遊電繪世界的動漫人生

Mo 牛，個子很高，笑起來很可愛的女孩。她說自己不愛傳統的繪畫，無論是素描、油畫還是水彩，只有動漫才是這輩子真愛。有點離經叛道，有點新世代的執拗，但是這個思維邏輯奇特有趣的漫畫少女，總是能創作出讓人愛不釋手的作品。

靠畫筆吃飯的自信

因為對於日本動漫文化的偏好，Mo 牛選擇進入日文系就讀，這段時間她主要利用色鉛筆創作。大學畢業後，對於自己畫技頗有自信的 Mo 牛，覺得自己有靠畫筆吃飯的本錢。評估台灣的就業環境，Mo 牛覺得遊戲產業的提供的就業機會比較多，考量目前多以電腦繪圖取代傳統手繪，Mo 牛決定學習電繪軟體增加自己的職場競爭力。

「那時候評估比較過，課程與動漫相關度最高的只有聯成，遊戲產學單的課程規劃讓我可以學到插畫和漫畫的軟體和實務技巧。」談到自己進入聯成的原因時，Mo 牛這樣說。

✏ **聯成看板娘與看板郎**
如果有看板娘那怎麼不能有看板郎呢？以這樣的想法看板郎出生了，很像看板娘的男生版本，老實說有一半因素是為服務女性學員而誕生的角色呀…。

Welcome to the Wonderland

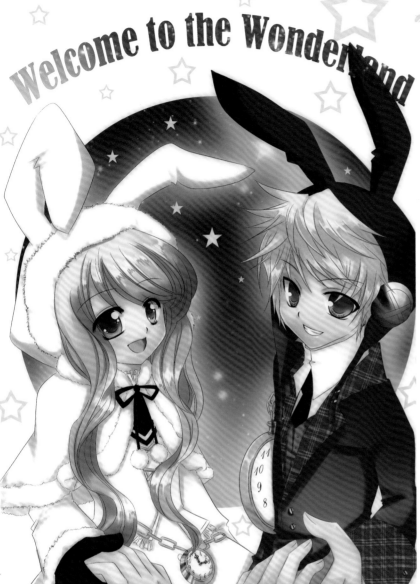

📝 Welcome to the wonderland
如果愛麗絲當初是被兩隻兔子給引領進入夢境的話，黑色兔子與白色兔子你會選擇哪隻呢？ MO 牛超愛「愛麗絲夢遊仙境」的幻想世界與風格，讓人有很多幻想空間呢！

http://www.wretch.cc/blog/sunshinefly

✏️ 聖誕老人少年組
迷糊的聖誕老人可不止一個，每個個性鮮明的聖誕老人都有他們的故事呢！希望他們能順利的把聖誕樹給布置完畢…。

繪圖經歷

用獨特有趣的觀點詮釋生活

就像她一貫獨特的思考邏輯，『 Mo 牛』這個筆名誕生的原因也非常有個性。大凡取筆名，或者與自己的本名在讀音或意義上有相似之處，又或是對創作者有特殊的意義，但是 Mo 牛說選擇『 Mo 牛』作為自己的筆名，只是因為牛少見又好畫，不像小狗小貓這麼常見。

在忙碌之餘 Mo 牛仍持續從事四格圖文部落格的創作，可愛的內容往往讓讀者會心一笑，想像不到這是經常加班到半夜，苦悶上班族的作品，Mo 牛經常以獨特有趣的角度詮釋生活周遭的點滴，就像她獨特的哲學觀，非常的『 Mo 牛』。

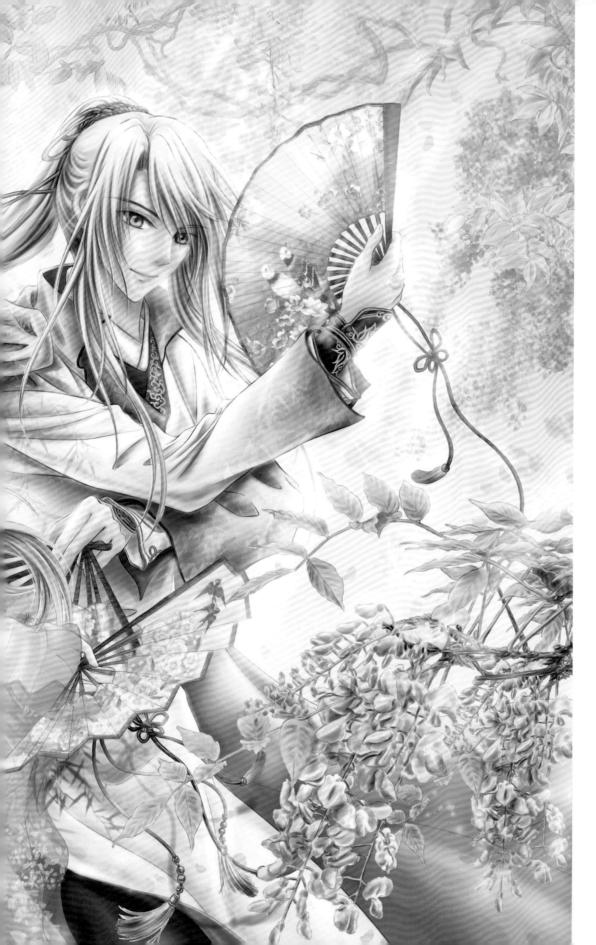

賴美瑜

湘海

個人簡介

畢業學校：
國立臺中技術學院

其他：
聯成電腦優秀學員。

主修課程：
painter 認證班、3Ds MAX 認證班

繪師聯絡方式

個人網頁：
http://blog.yam.com/user/e90497

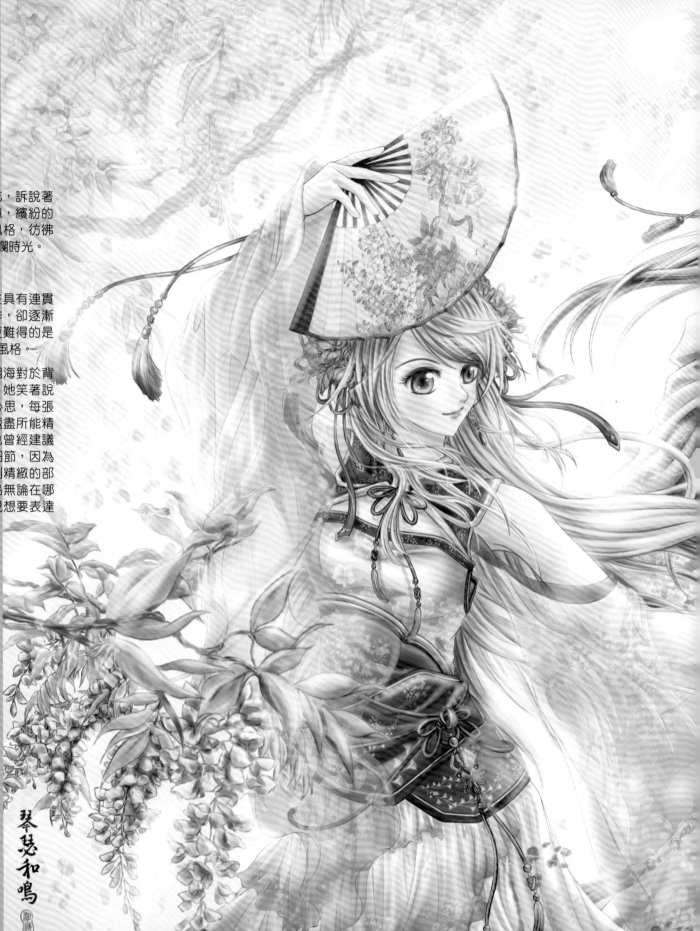

繪圖經歷

**洋溢光彩的創作力,
源自生活的美好。**

湘海的畫就像青春的圖誌,訴說著
關於學生時代美好的記憶,繽紛的
用色、活潑可愛的動漫風格,彷彿
可以感受到迎面而來的燦爛時光。

作品展現年輕的生命力

湘海的作品有多元卻往往具有連貫
性,一開始都是遊戲之作,卻逐漸
形成完整的人物設定,更難得的是
能夠持續創作,形成個人風格。

相較與很多年輕繪者,湘海對於背
景和細節刻劃相對精緻,她笑著說
自己在細節花了很多的心思,每張
圖都把尺寸開的很大,極盡所能精
緻化。「之前聯成老師也曾經建議
我不用花太多時間雕琢細節,因為
一般使用的尺寸下,刻劃精緻的部
份是看不到的,我的作品無論在哪
一種解析度,都可以呈現想要表達
的感覺。」

琴瑟和鳴
兩情相依繾綣,恭喜聯成東方月老師結婚而畫的賀圖,
才子佳人,祝大家永遠幸福快樂。

琴瑟和鳴

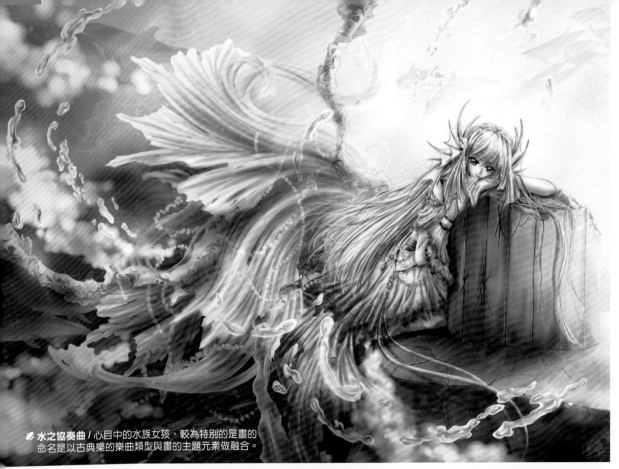

水之協奏曲 / 心目中的水族女孩，較為特別的是畫的命名是以古典樂的樂曲類型與畫的主題元素做融合。

難得的齊聚時光 / 久違的聚會、美麗的日落，畢業後朋友間相聚時間很少，所以要牢牢記住這難得的相聚時光！

繪圖經歷

從色鉛筆到電繪的創作之路

湘海最早使用的創作媒材是色鉛筆，一開始只是簡單的塗鴉，一直到大專之後，才嘗試把作品完整化，大學畢業前夕，在姊姊的支持下，湘海進入聯成學習 painter 和 3D max 課程。

「電繪最棒的地方就是不用擔心因為一筆錯誤毀掉了一整幅作品。」對湘海來說，在聯成的學習不僅讓她學到電繪的操作和技巧，經驗豐富的講師對於她的手繪技巧也提供了很多實用建議，透過在聯成學習，湘海的技巧有顯著的進度，不僅線條流暢，比例的拿捏有度，擺脫自學時期人物僵硬的問題，呈現自然生動的畫面。

除此之外，湘海在聯成電腦技術論壇也相當活躍。「在論壇發表作品，往往會刺激新的想法，把自己的作品放到到論壇上，期待大家給一些建議和回覆。」因此湘海也養成了每天開電腦就開啟 Painter 和網路的習慣。

對於自己未來的發展方向，湘海以成為插畫家為目標，「希望有天吸引讀者的輕小說的封面，是自己的作品。」

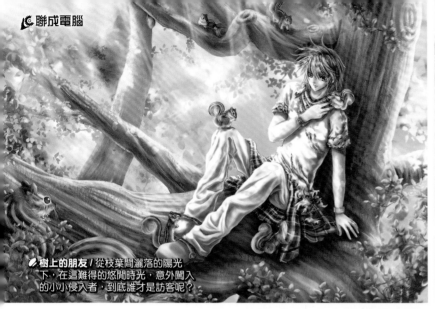

樹上的朋友 / 從枝葉間灑落的陽光下，在這難得的悠閒時光，意外闖入的小小侵入者，到底誰才是訪客呢？

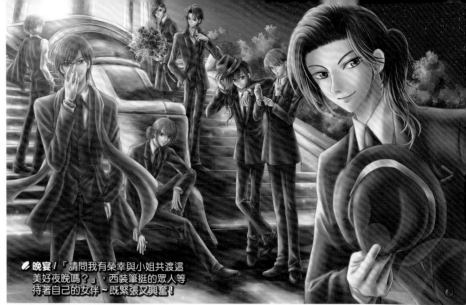

晚宴 /「請問我有榮幸與小姐共渡這美好夜晚嗎？」，西裝筆挺的眾人等待著自己的女伴～既緊張又興奮！

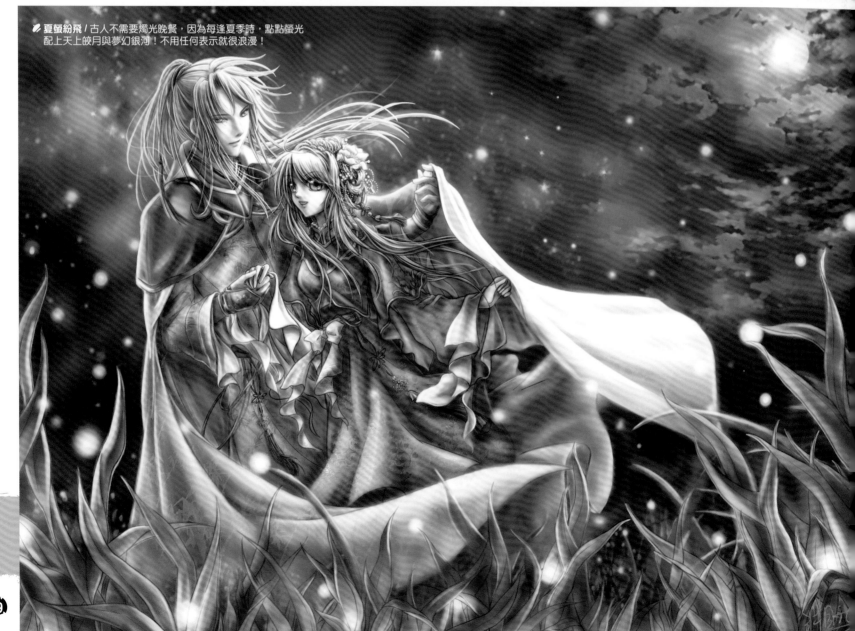

夏螢紛飛 / 古人不需要燭光晚餐，因為每逢夏季時，點點螢光配上天上皎月與夢幻銀河！不用任何表示就很浪漫！

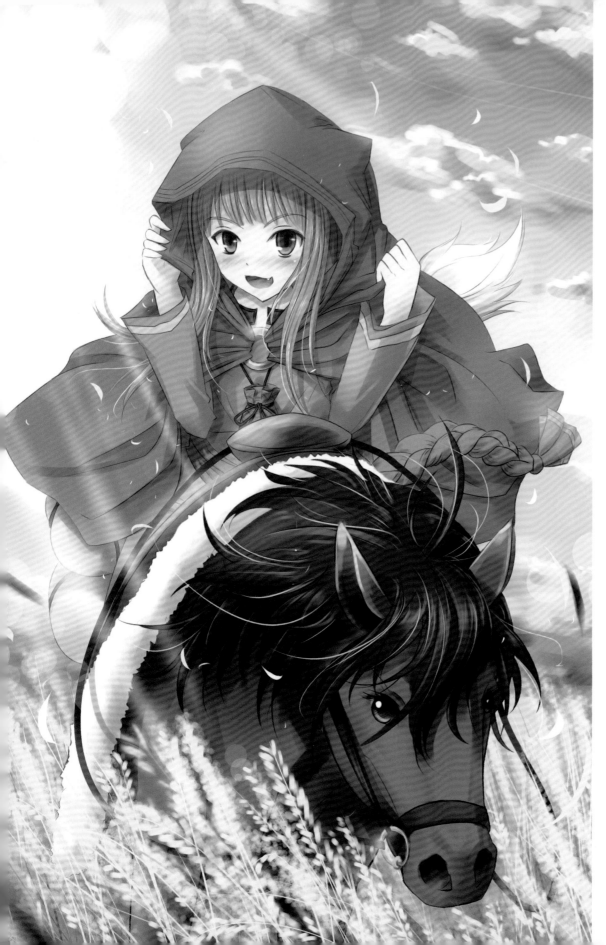

九夜貓

繪師聯絡方式

個人網頁：
http://blog.yam.com/logia
搜尋關鍵字：飛雪吹櫻
Email：logia28@gmail.com

近期狀況

實驗室最近瘋狂的辦活動，
國內活動剛結束又來個國外的活動…
月底又要出國發表論文，
一整個沒時間阿阿阿（被榨乾）
希望 PF 的新刊出的來。
為了自己的理想，
我一定要克服一切困難，創造時間（握拳）

近期規劃

近期會參加 PF15，歡迎大家來捧場 XD
夏娜第三季即將上映，雖然相關消息不多，
但是還是很期待最後一季的大規模戰鬥魄力 XD
這次 PF 也想推出夏娜相關作品 >W<

✎ **奔向光明** / 好 !! 快開始吧
前面還有新的旅程在呼喚著我們呢

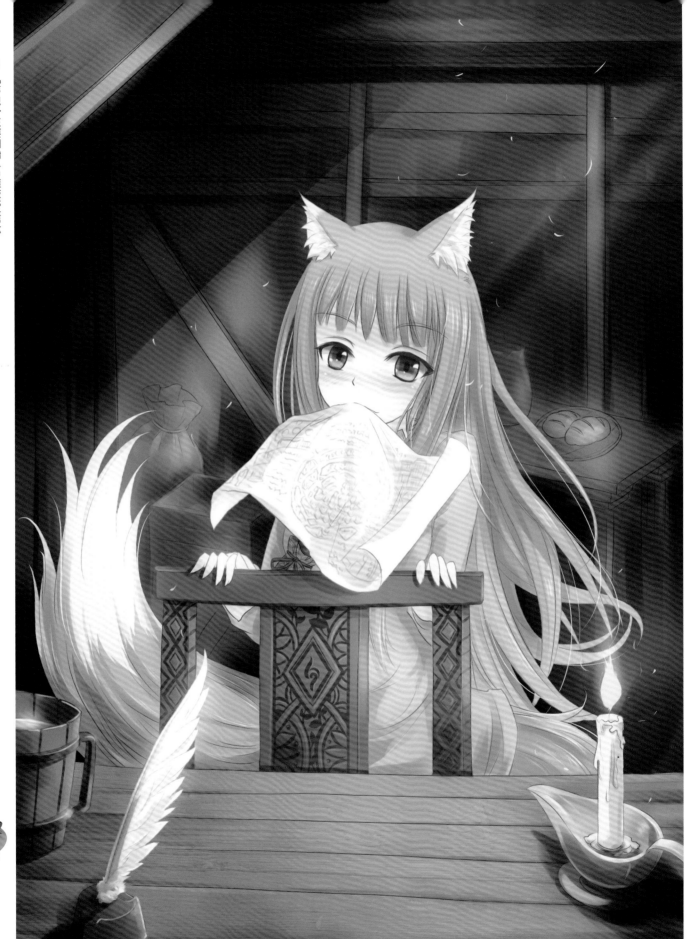

「夢想」正要開始／只要堅定信念
我們相信夢想終有一天會超越現實
暢遊於朝陽閃爍的明天

🖊 遠方故鄉的信息 / 旅途中，微風輕拂。彷彿帶來了遠方故鄉的消息

電繪軟體 / Painter 9.5

希望表現出：旅途中，微風輕拂。彷彿帶來了遠方故鄉的消息的溫馨感覺。
並想展現出赫蘿豪邁的個性與休閒輕鬆的心情，故加入酒杯與爽快的哈氣。

相信 CG 繪圖並沒有一定的方法。
不管用什麼繪圖方法，只要能夠達到自己要之效果的方法就是好方法 ^^
這邊分享筆者這幾年所嘗試出最佳繪圖心得，供大家參考。
希望能夠幫助對 CG 繪圖有興趣的朋友快速入門 >W<

九夜貓 繪圖教學

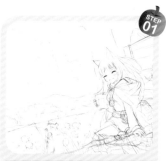

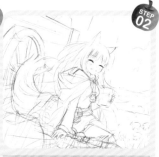

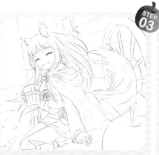

05. 分色（二）（擦乾淨）

用「橡皮擦」將塗出去的部分擦乾淨，即完成分色。這個時候就能使用「圖層視窗」裡的「保存透明度」選項，對各個圖層分開著色。
←善用「保存透明度」的功能，可以輕易將尾巴與耳朵的白毛畫出來，而且不會塗出去。

04. 分色（一）（圖層分離）

將角色元素拆開成許多圖層，分開上色。例如：將圖層分成皮膚、頭髮、披風、衣服、飾品、蘋果等等…
將各個圖層塗上單色，一開始稍微塗出去沒關係。

03. 繪製線稿

草稿確定後，開啟「檔案」→「快速仿製」，這個功能會將草稿墊在一張全新的畫布上。
接下來開新圖層，並在上面使用噴槍將草稿重新描過一次。

02. 草稿小訣竅

繪製過程中，可以嘗試將草稿左右翻轉，如果覺得哪裡怪怪的話，表示人物或畫面的重心有問題，建議在翻轉的圖中修改草稿，重覆翻轉直到不會覺得怪為止，構圖大致上就沒有問題了。大家可以觀察許多職業插畫師的作品，將其左右翻轉後，構圖一樣漂亮。

01. 草稿階段

依照作畫構想，使用 painter 中的 2B 鉛筆筆刷，將人物與背景大致勾勒出來。
筆者採用直接在電腦中打草稿的方式構圖，方便做放大、縮小與左右翻轉校對等處理。

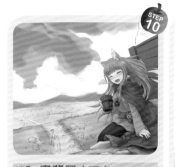

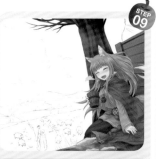

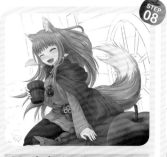

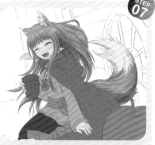

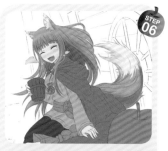

10. 畫背景（二）（遠景）

開始繪製遠景。一開始角色後面有一棵樹。之後發現樹畫上去後，天空會變得很小，最後決定將其拿掉。
這邊可以大膽的使用兩到三種相近色，將其揮灑至畫布上，之後再用「柔化筆刷」將其塗抹均勻，可豐富背景的基底顏色。

09. 畫背景（一）（近景）

人物大致完成後，就可以開始畫背景了。筆者這邊先從近景畫起，當然也可以從遠景畫到近景，方法有很多種，只要自己畫的習慣就好。
PS：近景的畫法與畫人物很像，同樣都是：上基本色→漸層色→加深→加反光。

08. 上色（三）（一項一項分別上色）

用相同的方法，將人物的每個元素分別上色。建議大家可以一邊上色一邊調整配色。如圖，為了整體色調的協調感，筆者稍微調整了披風與衣服的顏色。
PS：採用同色系配色，會讓畫面看起來較協調且舒服。

07. 上色（二）（加深、反光）

再新增一個圖層，用相同的方法將毛髮顏色再加暗，把毛髮的立體感表現出來，可以順著毛髮的方向繪製線條，使其更柔順。
最後上反光，新增一個圖層，並將效果調成「濾光」，在毛髮受光面上使用噴槍加上些微反光。

06. 上色（一）（漸層色）

以頭髮、尾巴為例，一開始先新增一個圖層，並把其效果調為「陰影對應」，用加深的方式將明暗分出來。
PS：這邊可以假想光線從左上方照下來，角色的右下方或是照不到光的地方應該會偏暗。

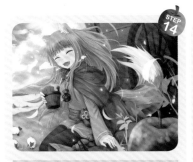

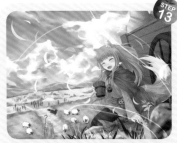

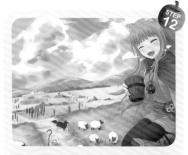

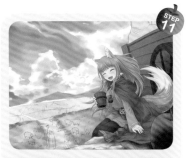

14. 特效（二）

再加入髮絲與光點，豐富整個畫面。並將背景的明暗再做調整，不要忘記幫每個物件加上陰影，如馬車輪子的影子與人物的影子，可以使整體畫面更協調、更真實。

13. 特效（一）

背景完成後，還沒有結束。
一張圖最精華的部分就在這邊，需要再將整張圖的光線與特效重新上過，使得人物與背景融合為一。這邊想營造為風拂過的感覺，將吹散的芳草與微風線條加入，並柔化最前方的青草與蘋果，以突顯人物。

12. 畫背景（四）（放大畫細節）

有些比較細節的背景，可以放大繪製。多照顧背景的細節部分，對於整體作品表現會有很大的加分作用。

11. 畫背景（三）（畫細節）

將背景的基底顏色確定後，便可開始將背景刻細。跟畫人物一樣，需要一件一件將背景刻細。筆者的順序是：天空→遠山→草原→羊、牧羊犬、牧羊女。

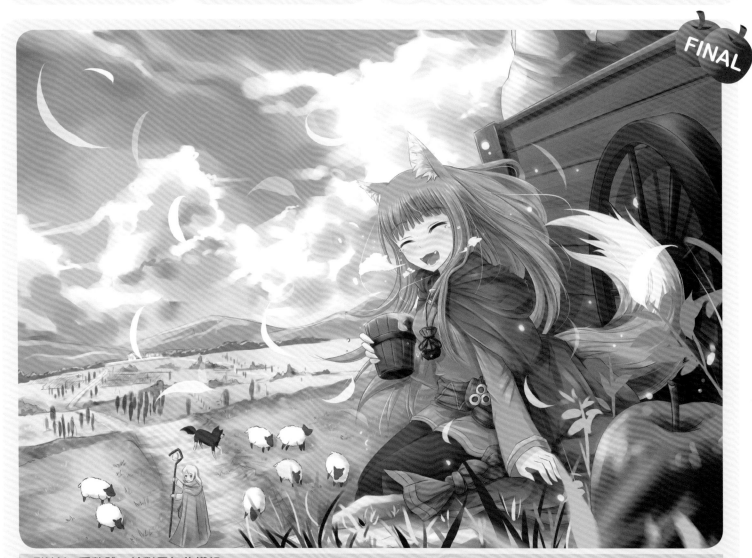

FINAL. 看整體，核對最初的構想

最後瀏覽作品全圖，看看作品有沒有將自己最初的作畫構想表達出來，如果有的話就大工告成了 XD

SHAWLI

狡猾家丁第7集（先創文化‧狡猾家丁第7集封面）

繪師聯絡方式

臉書：http://tinyurl.com/
ShawlisFantasy
無名：http://www.wretch.cc/blog/
shawli2002tw
噗浪：http://www.plurk.com/shawli
搜尋關鍵字：shawli

近期狀況

2011 新畫冊：費洛萌 II- 媚惑火熱販售中
新商品：I CASH 預購中
(請參考 FB 粉絲頁)

近期規劃

最近想玩 X Box 360 Indi Game:
Beach Bubbles 2
(我畫的，但台灣玩不到)
最近想看 EXOTIQUE 7
作品：Ina 伊娜入選了 (灑花)

「瑪特」（Ma'at）/
在古埃及的傳說中，「瑪特」（Ma'at）
頭上的羽毛決定著人的生死輪迴。
每個人離開世間，良心都會擺在天秤上，
對面擺著她的一根羽毛，
只有比羽毛還輕，才能重生 …

埃及的種種傳說總是令人著迷，
金字塔、人面獅身、阿努比斯 …
這是在我心中的瑪特，清純可愛的埃及少女

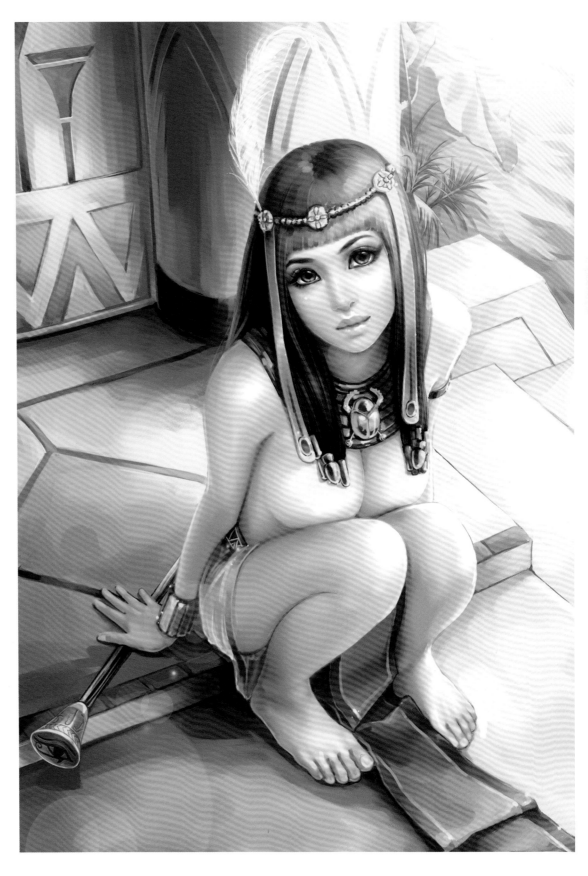

< **STEP.02**

加上光源及背景

< **STEP.01**

快速繪出角色輪廓

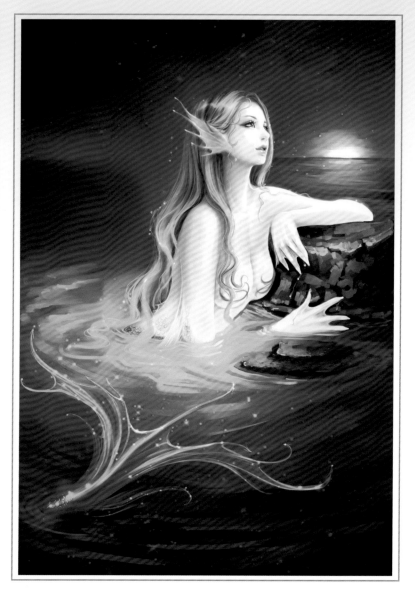

✒ **海妖 /** 夜晚的深海,外型似乎是甜美夢幻的美人魚在黑夜中吟唱著歌曲,
但細看,卻是有著長長指甲和細小倒刺的尾巴的致命海妖。

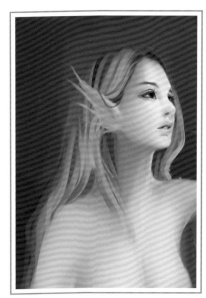

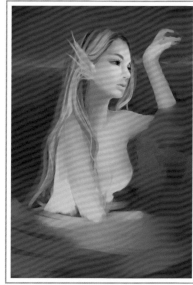

< **STEP.04**

一邊調整肢體角度與表情

< **STEP.03**

開始進行細部繪製

SHAWLI
繪圖教學

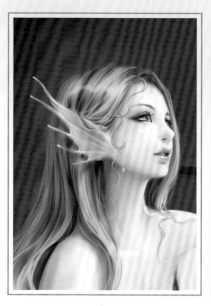

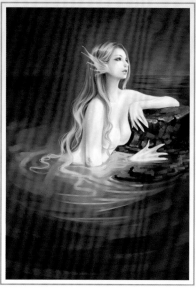

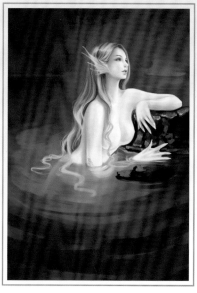

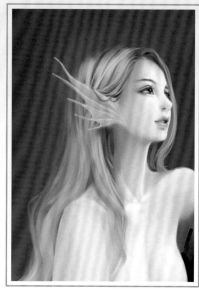

< STEP.08

繪製臉上更細部的細節，
髮絲和臉上的海水

< STEP.07

不斷調整肢體動作的
協調性和身體比例

< STEP.06

繪出身體其他部位與進行
背景細部繪製

< STEP.05

因為繪製的是海妖，
所以膚色盡量是冷色調。
表情是誘人的純真感

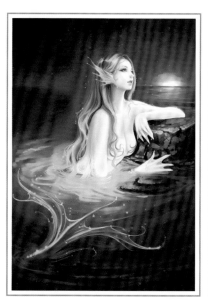

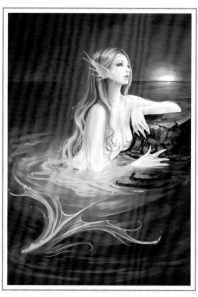

< FINAL

增加更多亮點，增加
光源對比和明暗對
比，貼上材質

< STEP.11

隨意加上亮點與水滴
增加背景海面上剛升起的月亮
和海面上的許多細節

< STEP.10

因為是具攻擊性的海妖，
所以不是一般的魚尾巴，
感覺比較像不明生物的
尾巴

< STEP.09

繪製鱗片與髮絲

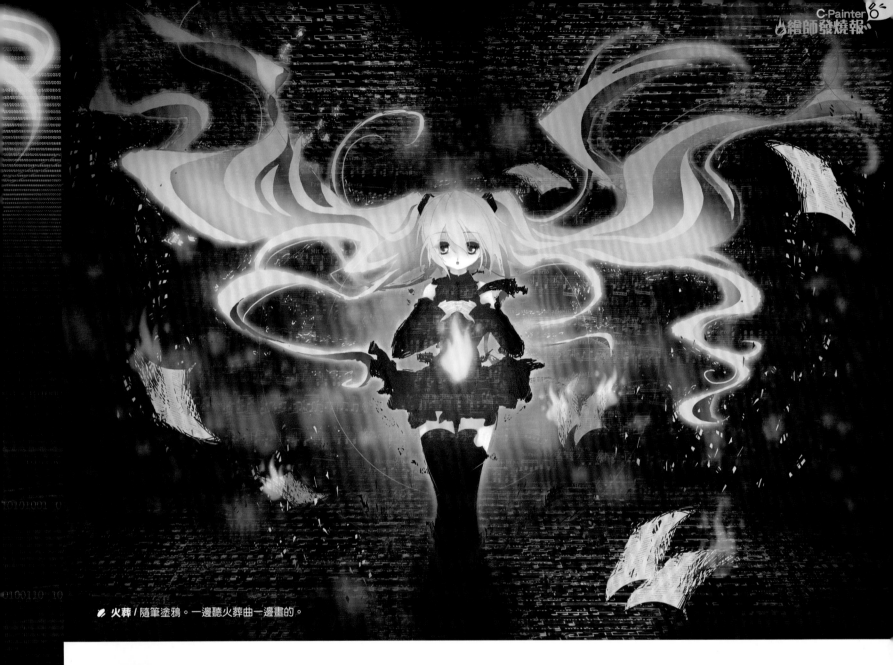

🖋 **火葬** / 隨筆塗鴉。一邊聽火葬曲一邊畫的。

繪師聯絡方式

個人部落格：
http://blog.yam.com/sleepy0
噗浪：http://www.plurk.com/S20

近期狀況

似乎是因為被 SeeU 洗腦的關係，滿腦子都是
貓耳、貓耳、貓耳和貓耳還有貓耳……咪喵喵
喔～喵啊喵喵喵！喵喔喵喔！咪～～～喵——
喵——喵——！！！

近期規劃

即將參加 ULTIMATE 7 卡片遊戲徵稿

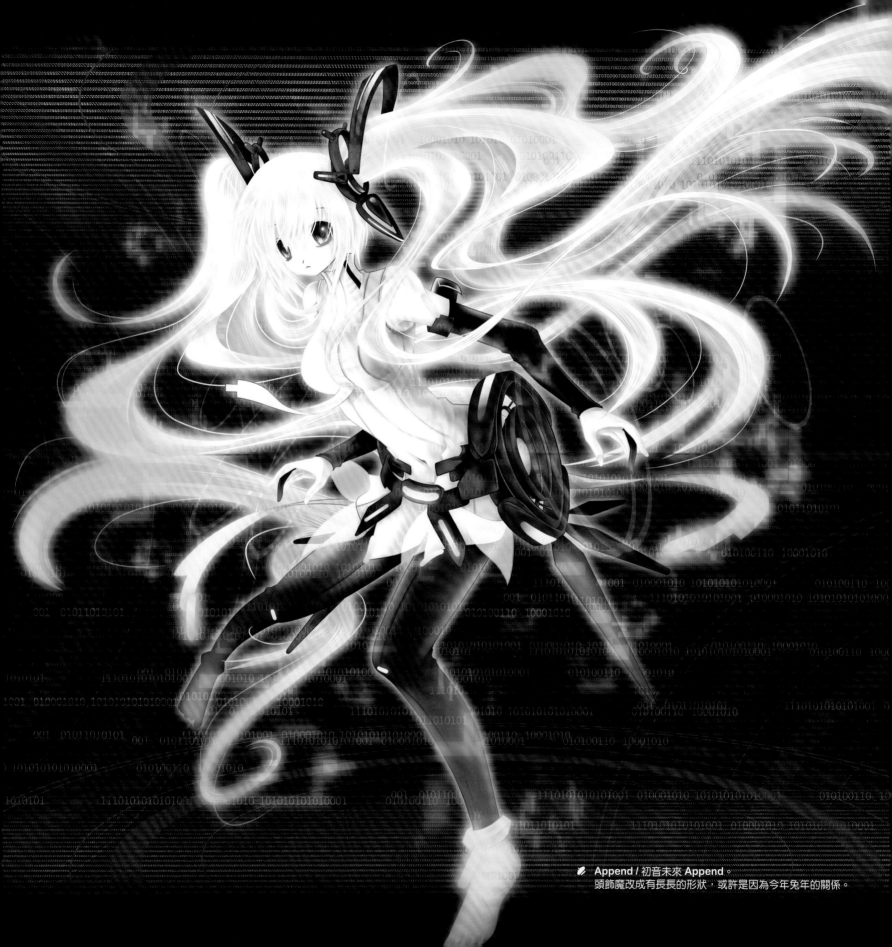

Append / 初音未來 Append。
頭飾魔改成有長長的形狀，或許是因為今年兔年的關係。

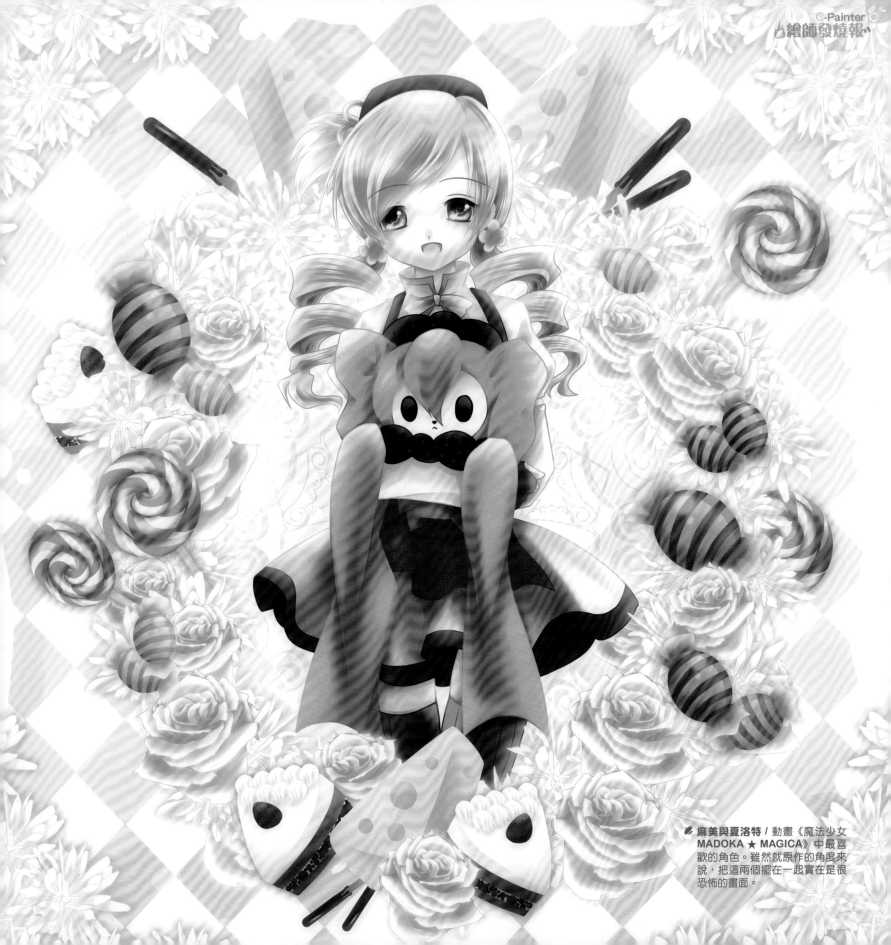

麻美與夏洛特 / 動畫《魔法少女
MADOKA ★ MAGICA》中最喜
歡的角色。雖然就原作的角度來
說，把這兩個擺在一起實在是很
恐怖的畫面。

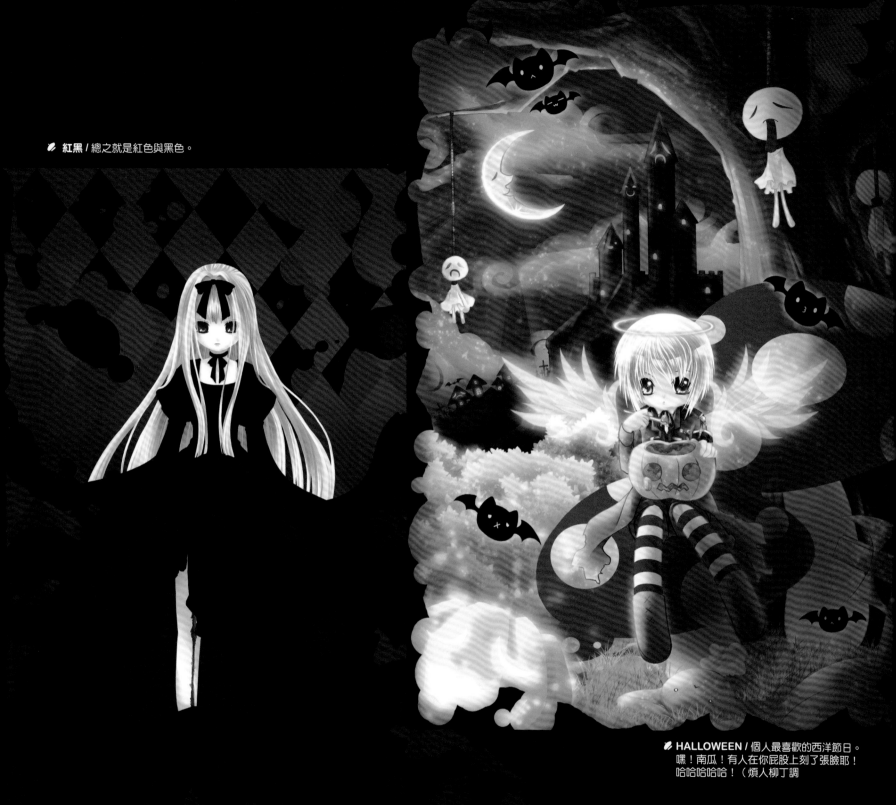

🖋 **紅黑** / 總之就是紅色與黑色。

🖋 **HALLOWEEN** / 個人最喜歡的西洋節日。
嘿！南瓜！有人在你屁股上刻了張臉耶！
哈哈哈哈哈！（煩人柳丁調

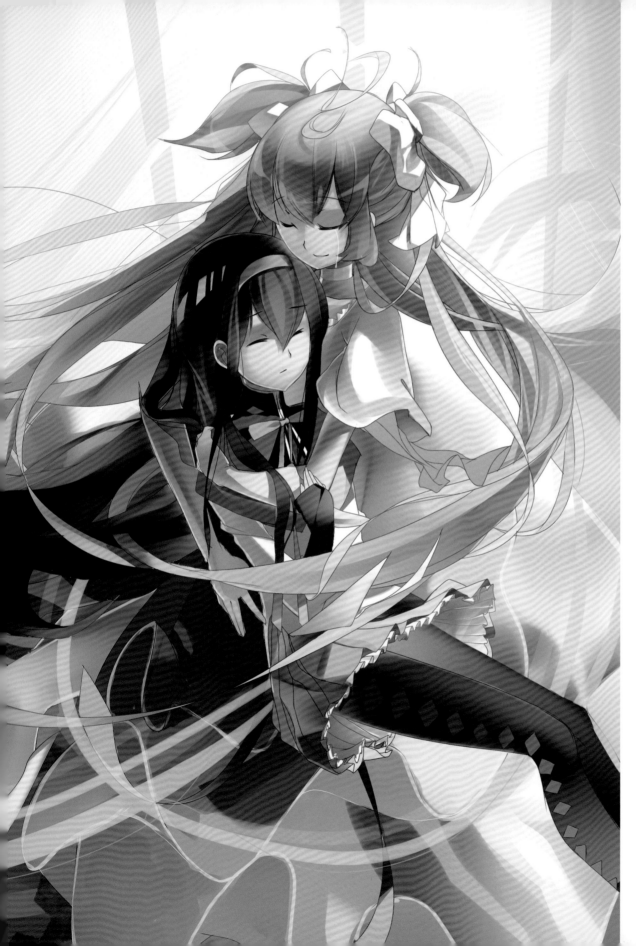

草熊

繪師聯絡方式

個人網頁：
http://blog.yam.com/grassbear

近期狀況

我的圖都是利用暑假畫的，
開學後就要停筆了。
最近在看「命運石之門」。

女神		
	圓神	
人魚		

✎ **圓神** / 參與插花用的，
收到刊物時發現色差…．嗯

✎ **女神** / 曉美焰，
只是想讓他穿穿看圓神的衣服

✎ **人魚公主** / 其本不是畫這樣…
後來臨時改意就畫杏爽了

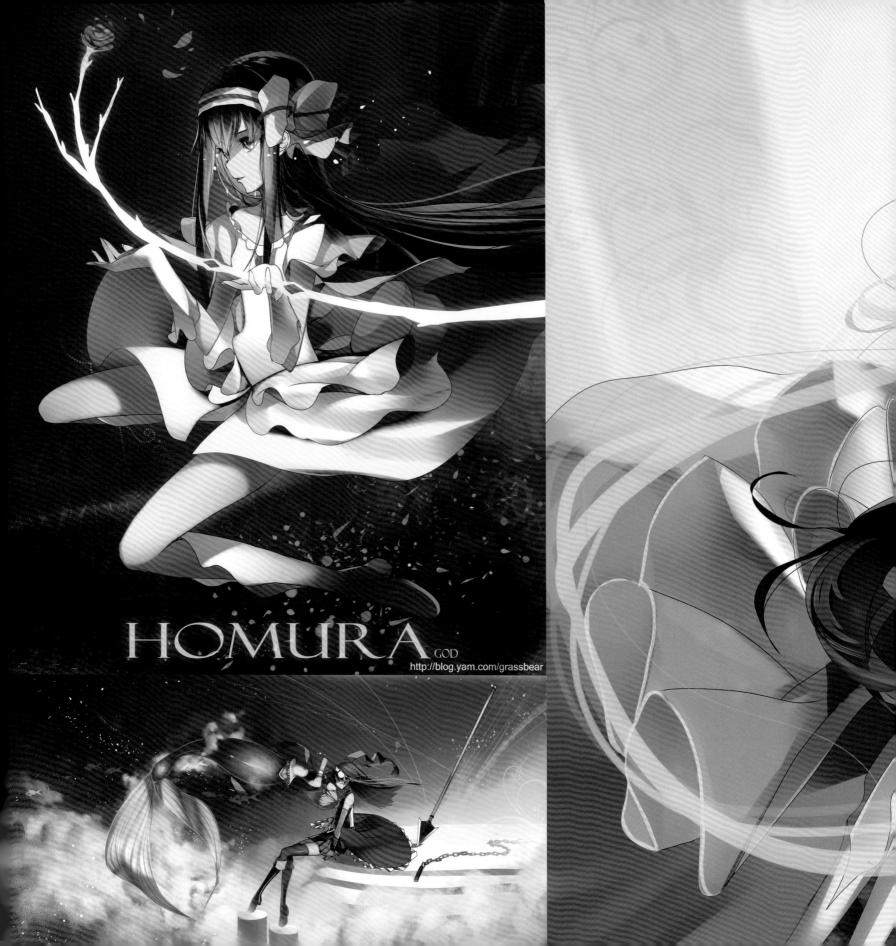

HOMURA GOD
http://blog.yam.com/grassbear

『命運石之門』被裡面的女角,助手,牧瀨紅莉栖煞到。

命運石之門╱非常喜歡助手的知性美

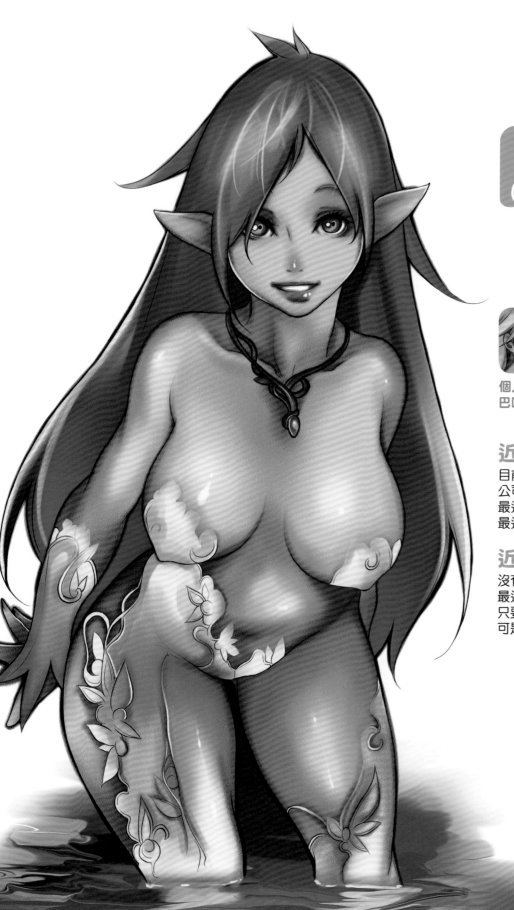

DAKO

繪師聯絡方式

個人網頁：http://blog.yam.com/dako6995
巴哈小屋：http://home.gamer.com.tw/
homeindex.php?owner=t3158157

近期狀況

目前為寶石星球特約遊戲插畫設計，
公司一整個就是忙～忙～茫，工作…工作…工作，
最近除了工作就是兼差…＞＜
最近在忙著研究新的畫法…

近期規劃

沒有時間去規劃參加活動或比賽…雖然一直都很想…
最近還是想多畫一些比較煽情、奇幻的東西(啥)
只要畫起來能讓自己愉快的都會想嘗試…
可是目前最需要的是時間啊～～～～

✎ 妖精
　創作的主因：自己很喜歡妖精這種東西
　創作時的瓶頸：衣服…不知道要穿啥
　最滿意的地方：身體的光影

女孩─創作的主因：想畫一點尺度保守一點的…哈
創作時的瓶頸：泳衣
最滿意的地方：身體的曲線…

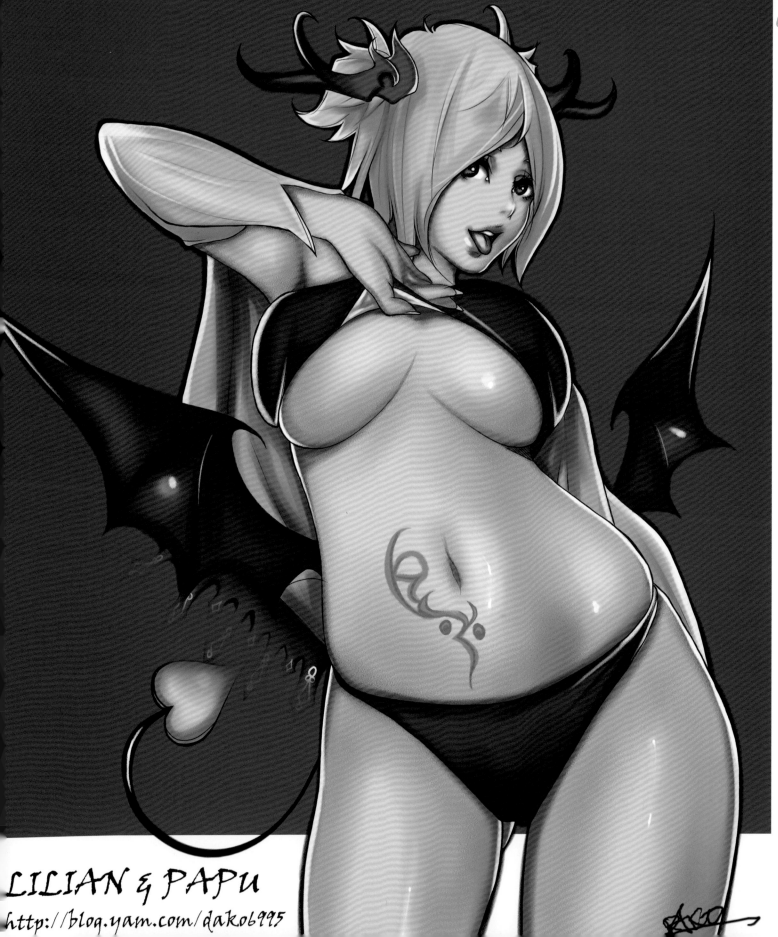

妖精／創作的主因：自己很喜歡妖精這種東西
創作時的瓶頸：衣服：不知道要要穿啥
最滿意的地方：：身體的光影

LILIAN & PAPU
http://blog.yam.com/dako6995

B.C. N.y

繪師聯絡方式

個人網頁：http://blog.yam.com/bcny
PLURK：http://www.plurk.com/bcny
PIXIV：
http://www.pixiv.net/member.php?
id=286678
deviantArt：
http://bcnyart.deviantart.com/
MAIL：bcny.art@gmail.com

午後的小祕密

　　這張作品是為了參加 PIXIV 網站企劃所畫的圖，我在這張創作裡，對於構圖、細節和顏色有做特別的規劃與嘗試，希望能做出和自己以往作品不一樣的感覺。構圖方面特別留意視覺焦點的移轉以及物體間彼此的關聯性；放很多物品在畫作中似乎是我的習慣之一。顏色方面，做了很多調整與修改，才獲得比較滿意的呈現。看來對於顏色規劃與用色還可以更大膽一些。我在 PIXIV 上有擺這張畫的創作過程步驟教學，有興趣的朋友可以來我的 PIXIV 瀏覽。

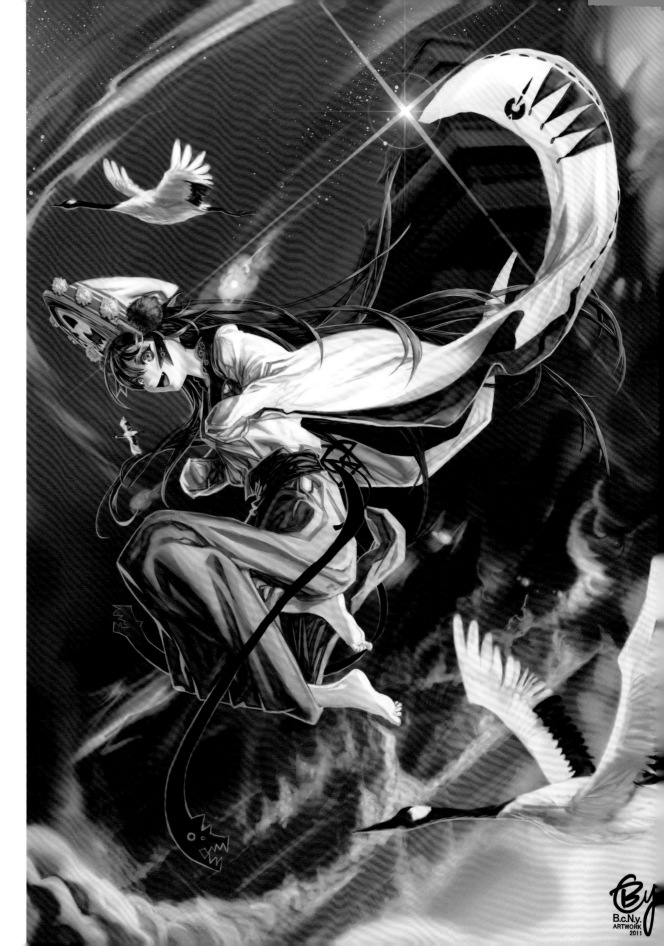

近期狀況

　　雖然還在迷惘人生方向，不過該做的還是要做，似乎也漸漸地摸索到了一些模糊的方位了。這樣說來，第四本畫冊也該開始編輯了，這次封面要怎麼設計會比較有趣呢？

　　最近去看了在故宮博物院展出的"新藝術烏托邦 慕夏大展"。一開始還拿著素描簿在現場臨摹，後來發現參展畫作數量比想像中還要多，便專心地先把參展作品看完再說。
不同於以前僅只是對慕夏的作品醉心，這次也對畫作做了更多的分析與觀察，希望未來這些觀察到的技巧能夠運用在自己的作品中。

　　前陣子幾乎每天在素描簿上做兩三頁的練習，藉由累積練習來讓自己在作畫時更加穩定；並藉著臨摹大師的作品，來學習其中的精神，以及思考傑出的大師是怎麼去經營線條與構圖。這些練習我也做了整理放在自己的部落格上，如果大家有興趣的話請來參觀，希望有機會能和大家做交流。

近期規劃

　　在未來的幾個月裡，我應該會擔任大學的社團老師，雖然自己以前已有過一些擔任社團老師的經驗，但還是會感到緊張與期待。希望自己能夠讓學生學習到新的觀念，並經由討論與交換意見，讓自己的畫圖觀念更清晰，對於分析畫作更敏銳。

　　上一期刊載的天使系列還是沒畫完（應該說根本沒動筆），希望不會因為每張畫作的時間間隔太久，造成畫風上有所差異。至少會在下一次出新畫冊前，得把這個坑填平。

　　由於現在幾乎每天都有固定的事情要忙，和以前相比，畫圖的時間變得少很多，也因此婉拒了一些委託，我真的覺得很可惜，因為有很多案子感覺起來很有趣。希望等事情忙完、步上軌道後，能夠再接觸到更多不同風格、類型的案子。

✎ 重生與毀滅

　　部分的創作靈感源自中國成語"駕鶴西歸"，在畫面中的少女就像是死神的使者，帶來了毀滅。然而歷經毀滅後，重生的未來一定在不遠的前方。

　　其實一開始只是想畫鶴、少女、建築物三個元素，最初的草稿也是比較溫馨、可愛的感覺，怎知始終覺得哪邊沒有到位，畫著畫著就漸漸地朝向現在這種感覺邁進。同時這幅畫也當作插花稿，友情支援了 BEEK 個人作品集。

B.c.N.y
繪圖教學

這篇是關於這期所刊登作品"杏仁豆腐"的作畫過程步驟分享,藉由分享自己的做畫概念,不但能與大家做交流,更能在寫敘述的時候重新審視自己的觀念,讓自己的想法更加精確。

STEP 01

粗略概念草稿

當得知主題是甜點擬人化時,內心第一個浮現的主題就是杏仁豆腐,但這時對於該如何表現卻沒有太多的點子,於是先隨意地畫出心中的想法。到差不多第四個之後,開始有盤子=裙子、人=杏仁豆腐這樣的構想,便朝著這個想法繼續嘗試,揣摩哪種姿勢最適合表現這樣的概念。

STEP 02

概念草稿

因為以人物為主題,在找到一個適合的姿勢後,便進一步地做規劃,在之後的步驟再考慮背景的部分。這個時候還不需要刻劃太多細節,這個步驟主要的目標是觀察整體的平衡、造型的好壞等等。等確定後就可以進行下一個步驟。

STEP 03

草稿

將概念草稿做更進一步的描述,並對整張畫的構圖進行規劃。這邊同時要注意視覺焦點的動向規劃。

STEP 04

線稿

將草稿精稿成線稿,這個步驟端看個人的習慣以及這張畫要採用的作畫方式,像我常常會直接把草稿上色,而跳過畫線稿的步驟。不同的作畫步驟會讓畫的風格有所不同,多嘗試各種方式也是很有趣的事。(就像 Cmaz 第四期裡我所分享的繪畫過程,便是直接在草稿上做顏色而略過線稿的過程。)

STEP 05

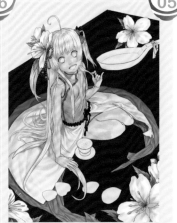

分色塊與上色

先做分色塊的動作可以讓上色更加便利,也就是先把個別的物件做上獨立的顏色,接著只要一塊一塊依序完成即可,也不用擔心溢色而必須時常使用橡皮擦修飾邊緣。

STEP 06

上色

耐心地依序完成物件的顏色,並加入物體在托盤上的倒映的影子。整體的顏色規劃在藍色-綠色-粉紅色-黃色區域。

STEP 07

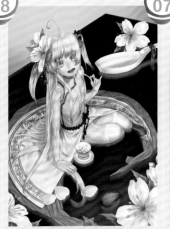

增加細節

對物件的顏色做進一步的強調、調整,並對托盤做更多的細節。

STEP 08

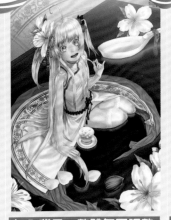

加入背景、整體氛圍調整

考慮到讓人物更加顯眼,而將背景的顏色改為粉紅色;對後方的托盤與物件加入空氣感,增加距離感;對於整體的氛圍增加細節,讓物件更加立體。

FINAL

最後調整

將人物臉部及上半部區塊加亮,以強調臉部以及畫面的焦點;將手指甲改為較明顯的藍色,不但手部會更明顯、看起來也會和裙子的藍色更加和襯。

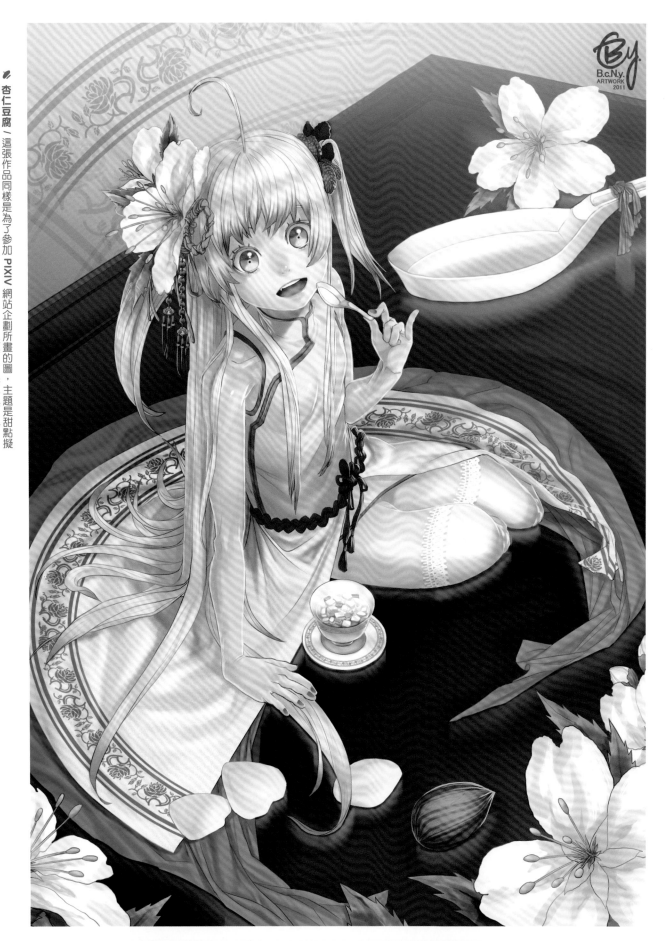

杏仁豆腐〉這張作品同樣是為了參加 PIXIV 網站企劃所畫的圖，主題是甜點擬人化。目標以可愛的女孩子來呈現甜點的甜美感，並讓畫面看起來很有趣。在做了蠻多草圖嘗試才找到比較滿意的構圖，自己蠻喜歡這張畫的色彩表現，也很喜歡帶有盤子象徵意義的裙子設計。畫面中物件的出發點都是圍繞著杏仁豆腐：頭上紅色的果實是紅棗、花朵是杏仁花、褐色果實則是杏仁果，旁邊的豆腐則是杏仁片。整體部分則以中國風來做基礎做設計。

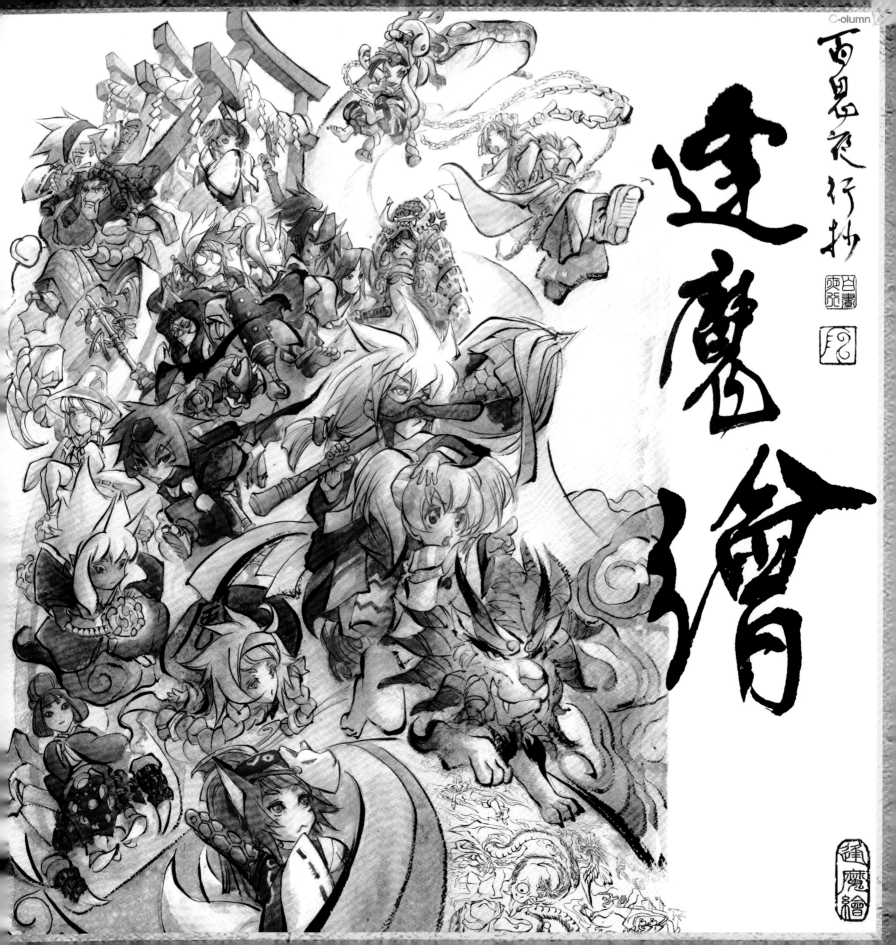

手繪創作實錄　落翼殺

本次主題主要是示範、作業前置工作之準備及過程，如何利用電繪的便利並兼顧手繪的特色來掌握屬於自己的優勢。

一　先將與繪製的構圖先用電腦畫好，電腦的優勢在於修正方便，在一樣的時間條件下可以作出更紮實及多元的構圖，可以使工作上也相對地增加效率。

賀!!　逢魔絵　首販完售

保養中

二

至於如何將電繪的構圖轉到大張的手繪稿紙上，其實工具很單純，有兩種方式，一種是比較常見的透寫台，但透寫台的缺點在於大小受限上沒辦法畫到對開甚至全開以上的插畫格式，但若今天是透過第二種方式，也就是投影燈的話，就可以克服並擴大尺寸部分上限的限制了。

三

建議若有筆電的話可以準備一台，雖然說筆電的功能性不高，也會有色偏，但若只是開啟單純的電腦繪搞是單得住的！筆電的方便是在於接上投影燈之後，就可以不受地域限制，找到適合的牆面，不然只用桌電的話，那投影燈就只能受限使用再桌機附近，若要因此搬動桌機到別的地方，筆電實挺不方便的，筆電部分便克服了這部分的問題！

四
投影到牆上後，先調整欲繪製的尺寸大小範圍。

五
調整完畢後在將欲繪製的紙張，對著投影的畫面貼在牆壁上。

六
基本上投影燈的解析度會比較差，所以畫面中太細膩的部分投射上可能都會模糊不清，不過投影的功能是在於方便比對位置用，所以基本上鉛筆構圖的時候只要位置畫得差不多，比例都不會差到太遠，個人建議可以另外印一張稿子下來當作參考，在繪製的時候會比較好拿捏參考細節的部分。

七
初步線搞位置定好以後，就可以將紙張取下來專心處理線條的細節部分了！

八
此圖為線條處理完畢的稿件掃描參考。

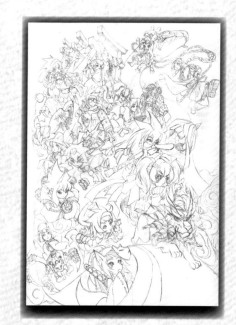

九
接著就開始上色了，上色過程請參照CMAZ上一冊的水彩上色示範。

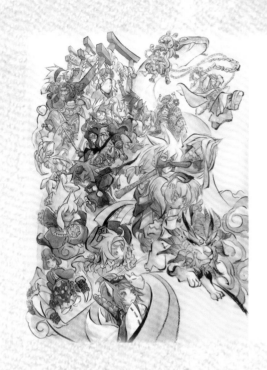

十一　之後掃描或者拍攝進電腦之後，接著就是調整整體色彩以及明暗對比，將色系飽和度拉高使之看起來更有精神鮮明。

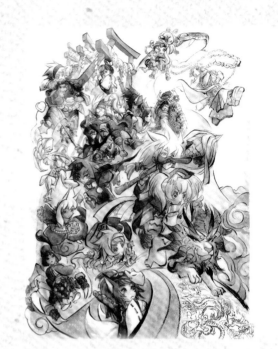

十二　接下來就是簡單做個排版邊框，以及將毛筆字、印章另外合成上去，作品就大功告成啦！

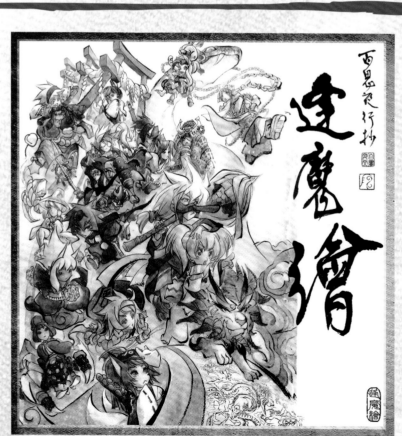

繪圖工具

工具上雖然我是畫水彩，但筆的部分習慣用以前國畫在用的毛筆，因為毛筆筆頭尖，容易處理細節部分，而且也可以直接描線，是相當好用的手繪工具！各位不妨可以試玩玩看！

聽我 唱歌吧！

ACG Band Live

專欄作者：

文－樺子娘娘　圖－白靈子

前言

有著世界觀、強大的美術、故事性等二次元素加上了旋律優美映入腦中的音樂，就是吸引人的同人音樂完美成份，而在上一次的專欄將整個圈子歷史的來龍去脈大概講了一下，而在文章中沒有提到的部分，是每個創作者的努力與辛酸史，究竟是怎麼樣的音樂文化孕育出這種獨樹一格的音樂販售會、舞台才能作者們一同成長茁壯，就讓我們揭開今天的主題"ACG&同人音樂的搖籃，淺談同人音樂販售會與演出文化。"

同人音樂的多數是由製作專輯為起步，之後因為同好的支持慢慢的開始展演活動，也有相當多是反過來先經由演出與創作並進，再前往販售會闖蕩、試身手，每一個創作者的理念與目標都不相同，就讓我們先來介紹在各個不同的創作者身邊，有怎麼樣的資源與平台，因此造就不同道路的發展目標吧。

📝 畫的是一位朋友—布丁，熱衷於 ACG 表演活動，興趣是唱唱跳跳，交友廣泛，是個很可愛的女孩子 XD

淺談販售會

說到同人音樂的販售會，除了東方的例大祭*1和VOCALOID主題的ボーマス*2以外，最老牌、與Comic Market*3性質相同，但僅針對同人音樂的文化提供販售活動的M3（以Music、Media-Mix、Market的開頭三個M為名）*4，才是同人音樂文化發展至今的一大搖籃，自1998年開始，就像與Comic Market呼應一般的每年兩次活動，每次活動都會有數百個音樂社團與數千張新舊專輯讓參與的同好一飽耳福。

如同一般熟知的同人活動，在桌上擺放刊物或是試聽用的耳機，創作者也會經由擺位做演出活動的宣傳，同人活動的重點在於交流，因此也會有不少的創作者互相聯合相同題材的音樂創作者一同出合輯，也有曲風相似的作者彼此Remix*5對方的作品，以合作的名義出創作合輯，如此互相不斷的交流與合作，激發出更多的音樂特色，而作展演活動的時候也會互相邀約，日本的同人音樂文化就在這樣互相激勵、合作、演出、販售…等元素下蓬勃發展。

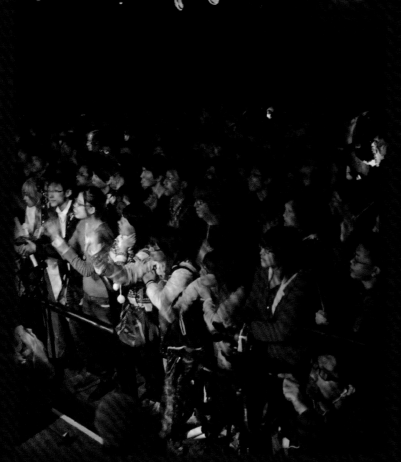

🖊 動漫族群的人潮相當可觀

🖊 熱情並不局限於 Live House 的表演空間

圈內近況

近年剛起步的台灣同人音樂文化也開始有了交流潮，從開始有歌手樂手上傳翻唱作品上網站後，互相知道彼此，之後慢慢促成合作的例子漸漸多了起來，目前台灣雖然還未有專門的販售會活動，但是以東方與VOCALOID音樂創作社團為領頭，漸漸的能在大型同人活動中的一角看到各個音樂人的足跡，用二胡演奏東方曲的"平行世界"、與翻唱ACG並創作出有故事性原創歌曲的"J@PLAN"、樂團還有以以中文歌詞配搭輕鬆不吉他彈奏東方歌曲的"SiMPLE EQUATION"都是現今會場中常見的同人音樂社團。

在現今台灣的環境下，同人音樂社團需要的資源較多，由其為電力問題較為吃緊，但是活動主辦方能提供的設備有限，電力的供應更是難以要求，各社團只能憑著誰帶的電池大、使用的媒體一定要省電，可惜了一些有多媒體展示的社團，只能退而求其次先單用音樂來試聽。

不過這樣的困境似乎會在近幾個月的活動中改善，因為在暑假的大型同人活動中，已開始見到有心人士在與各音樂社團簽署聯屬書，希望主辦單位能提供一個多媒體、同人音樂專區，方便集中同好做交流，或許在本刊出刊時的同人場次已經有了這樣服務呢（笑），也別忘了以後在專區見到了那些在台灣推廣同人音樂文化的社團，可以停下腳步細細的品嘗他們的作品喔。

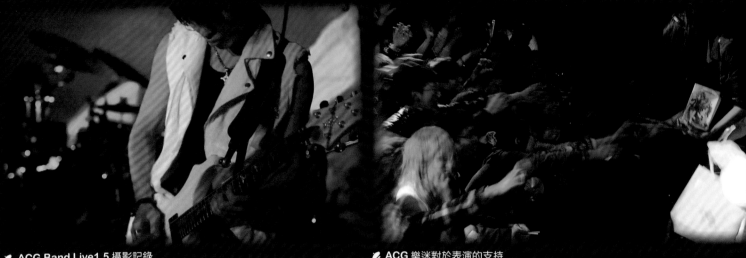

✍ ACG Band Live1.5 攝影記錄 ✍ ACG 樂迷對於表演的支持

展演文化

在同人音樂中，多都是以數位音樂為大宗，不過也有一定數量的人是經由表演、樂器…等領域轉過來同人領域的，通常他們都有著現場演出的經驗與樂器演奏的底子，並有固定的創作與演出，在日本，音樂與 Live House 文化相當盛行，年輕人玩音樂的比重與實力算是亞洲數一數二，在這樣的環境下，同人音樂與表演的化學反應是最強烈的，其中又以東方音樂為大宗。

東方每年一次的 Flowering Night，拉拔了數個東方創作樂團，自 2006 年第一次活動 200 人，到現今 2011 的活動已超過 5000 人以活動規模的提升來說，是相當驚人的，而東方的樂團、歌手的演出在圈內是相當普遍的，很常在 Live House 或是展演廳演出，囊括的曲風從古典、搖滾，甚至爵士、金屬、民族都有，每一種曲風的表演方式又不太相同，會依照各個演出的氣氛做出應該要有的互動反應（就像聽金屬樂一定要衝撞一樣），搭配上東方的歌曲，現場視覺與聽覺上震撼馬上就會令人印象深刻。

台灣近兩年的 ACG 與同人音樂的展演活動算是不亞於日本的蓬勃，一方面是演出者水平日漸成熟，並同時擁有樂團、個人歌手、樂手、舞者…等不同領域的演出者，讓可以演出的項目靈活起來，展演活動也開始多了起來，如針對二口*6 歌曲與台灣 Nico Artist 的 Mi-Nico Night 與針對樂團部分發展的 ACG Band Live 等，都是目前台灣的同好們常能體驗的活動。

我想有體驗過國外樂團或歌手來台灣演出的經驗就會知道，台灣觀眾的熱情，如同強者我朋友的金句「台灣觀眾的特技就是把來台灣的女歌手弄哭」一般，台灣的觀眾就是熱情到令表演者難忘，不過其實目前圈內觀眾的素質還是偏向保守，像是日本的打藝文化或是搖滾常見的衝撞跳躍在目前圈內的接受度都是偏低的，筆者認為這是未來發展同人展演文化的一大挑戰，也就是使同人圈的同好去接受、嘗試表演者想融入其他領域之元素，跳脫出看表演就是要安安靜靜看自己的想法，因為在同人音樂圈中，熱熱鬧鬧和交流才是我們的精神。

結語

音樂除了好聽以外，相當重要的一點是音樂的"感受力"，就如同許多圈內人會製作 MAD 一般，讓歌曲配搭上那個畫面性，讓感動順著那個吉他 Solo，那個畫面一同炸開，在心裡留下深刻的印象，筆者強烈建議去嘗試看看，而展演活動更是體驗的文化衝擊的最佳管道。在震耳欲聾的低音音響與燈光陪襯下大聲的與台上唱出來，讓情緒隨著身體所感受的衝擊一同炸開來，務必嘗試看看這融入了同人、音樂、樂團各不同領域的的強大音壓吧!!!

✍ ACG Band Live 後台樂團團員的休息時間

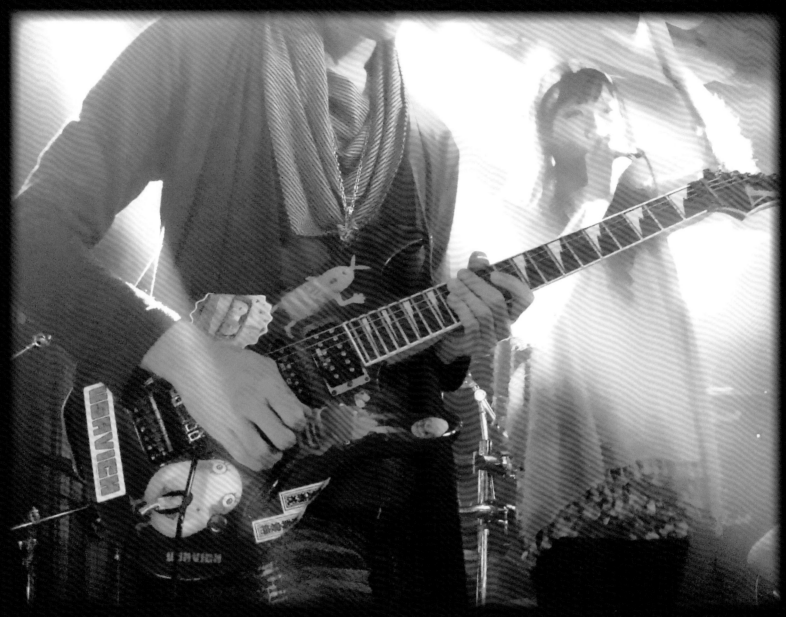

🖊 努力炒熱氣氛的表演者們

附註：

*1 **例大祭**：為博麗神社例大祭的簡稱，以東方的同人創作為主題場次。

*2 **ボーマス**：為 THE VOC@LOiD M@STER 的日文簡稱，以 VOCALOID 為主題的同人場次。

*3 **Comic Market**：為全球最大的同人盛會，攤販數超過 35000、來客數超過 5 百萬人次，是同人活動的起源。

*4 **M3（Music、Media-Mix、Market）**：就是音樂、複合式媒體、市集的意思。

*5 **Remix（二次混音）**：將歌曲混錄，保留原曲的特色、並可經由合成器等器材調整音高、速度、節奏…等元素。

*6 **ニコニコ動画**：日本的影音媒體網站，以可以用移動文字的方式留言在動畫中之有趣設計吸引了很多人加入，之後開始有生放送服務。

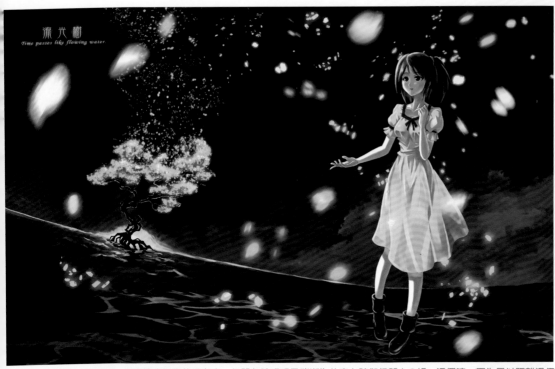

逝水 - 流光樹／WOX：很喜歡自己取的這名字，但朋友說明明是消逝為什麼女孩卻很開心？姆…這個嘛～因為是以距離退伍之日不遠的心情來畫這張的嘛～可以解釋成對於揮去舊時光迎向新的明日感到開心吧～（只有你吧！）畢竟以前就蠻喜歡幽靜的氣氛，所以很想嚐試看看。

映射的笑顏／WOX：快要退伍前的最終作，每次畫完一張圖都會有想取個有意思的名字，只是這張取的很隨便就是了～其實圖裡的意義只單純想畫張美美的圖，而要認真來講上就是兩位雙手交十的女孩子感情好到突破天際、天雲變色而已啦…（笑）

一直致力於打造屬於本地 ACG 創作舞台的 Cmaz，為提供給讀者們更多元豐富的發表平台，特闢讀者投稿單元，讓優秀的作品能被更多人看見。本期 Cmaz 收錄了 3 位讀者所發表的精彩作品，如果你也和他們一樣喜愛 ACG 創作，不要猶豫快來投稿吧，下一期刊登的也許就是你喔！

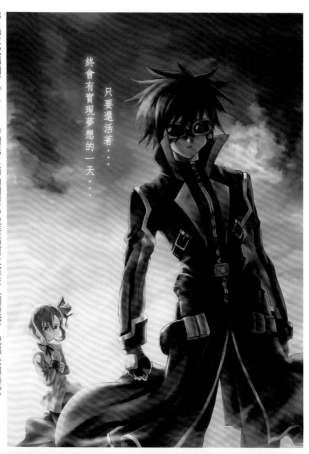

只要還活著⋯⋯

終會有實現夢想的一天⋯⋯

蟲之歌場圖／WOX：參加第二屆角川輕小說暨插畫大賞並入圍複賽，把郭公和詩歌做點不一樣的造型變化～個人很喜歡自己改造後的郭公戰鬥服！（大心）

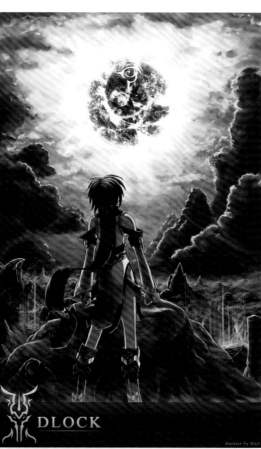

DLOCK

Painter by WoX

創世之引／WOX：2008年的作品，整張想以特殊的破滅場景為表現，除了是紀念自己學電繪兩周年的紀念作外也暗中表達對於自己繪畫路程的期許，未來能否創造出想要的未來⋯還是破滅的未來⋯⋯而不管如何那都是吸引我繼續朝著繪畫之路努力前進的根基呢。

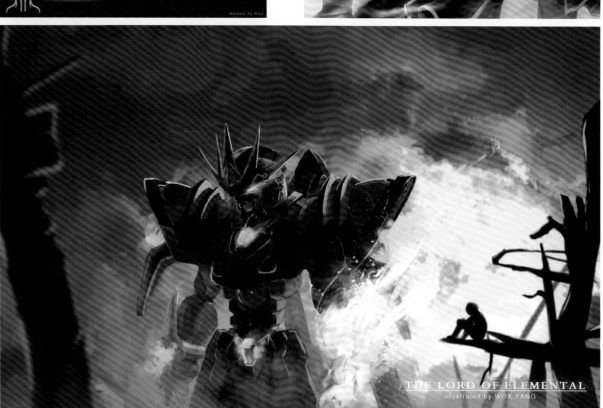

THE LORD OF ELEMENTAL
illustrated by WOX YANG

終焉之曉／WOX：偶然發現高中時期所畫的魔裝機神，因為事隔6年決定要來重畫這個大傢伙，另外也是第二次挑戰無線繪的畫法，唯一不一樣的是這次畫的比較陽剛喔！

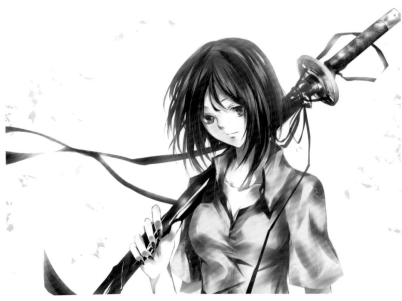

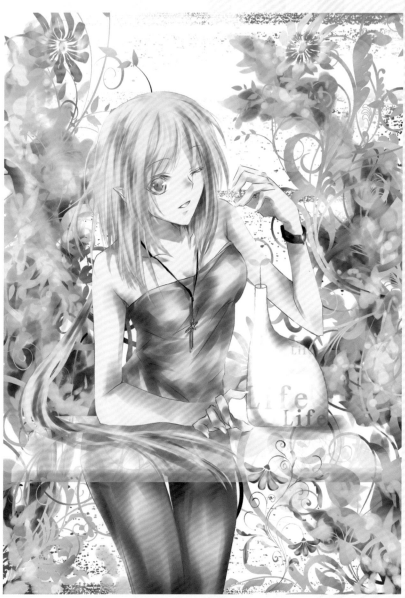

✐ 妖刀少女／葬芎：某天夢中出現的角色，此外還有一名身披鬼面盔甲的少年，夢裡的妖刀有著相當長的刀身，希望下次能畫出那晚夢裡刀身上燃燒的綺麗豔色。

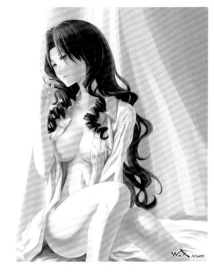

✐ 沐晢／WOX：也可以解釋成沐浴白皙的肌膚，想表現光照和肌膚柔和色彩，因此在色調上是呈現較溫暖的高飽和來呈現。

✐ 新生的希望／葬芎：Pixiv 上辦的活動。主題是「がんばれ日本！援イラスト大募集！」內容就是有關地震的人們，為了表達能盡早恢復的心願，希望畫出一張能給予希望的插圖。

傭兵契約／葬芎：嘗試刻畫武器，另外還試了白髮和雙色瞳，效果出乎意料的好，另外金髮少女的瞳孔用了不同於以往的表現方法，自己挺喜歡，可惜太小了看不清楚。

幻世武器／葬芎：小說「沉月之鑰」裡的角色，由於沉月之鑰是從卷一就有在支持的小說，而剛好卷十在博客來文學小說月排行、金石堂月排行皆為第一，又有靈感，於是便動手畫了插圖表達慶賀～

黑蕾花／葬芎：起因只是因為走神時（？）想到的一個簡單姿勢，另外又想試試鄰家女孩的裝扮加上雷斯低調華麗的衝突感，於是有了這張圖的誕生，圖中兩者的差異一直頗為強烈，氣氛抓了很久才定案。

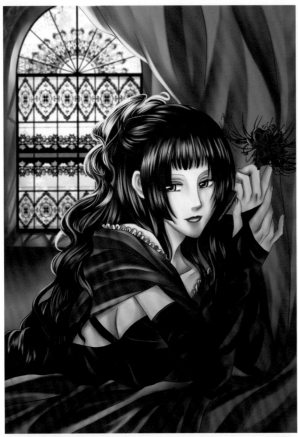

Die Flower ／宮野夜

Sniper ／宮野夜

DLOCK
§GOD MESSENGER§
[shadow]
NOW LET'S ENJOY!
Life and death game...

JAVIERZHA'S BRUSHES

影的侍從／WOX：以往用SAI來繪圖都是用在隨筆塗鴉，鮮少認真畫一張完整的呢～而在畫這張的過程中最開心的就是運用SAI的各式筆觸來塗抹了，至於最後兩人的關係就留給大家想像吧！

神藝繪卷

蒼印初

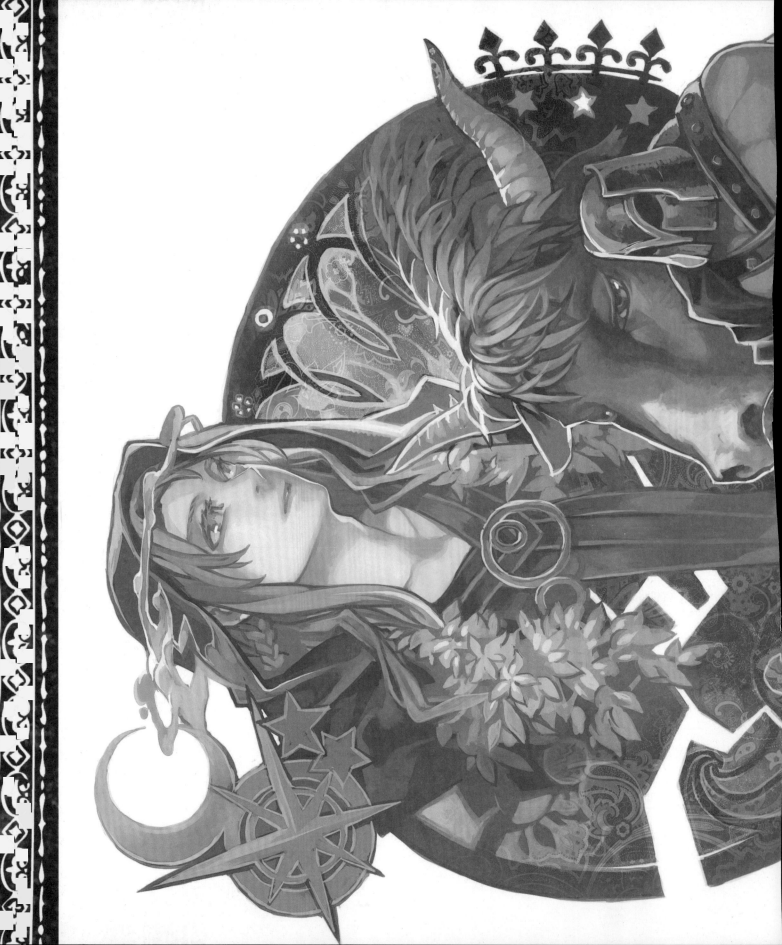

創世造人

很久很久以前的洪荒時代，天地一片混沌，沒有天空和大地。在這一片混沌的中間，只有一道深深開裂著的、無比巨大的鴻溝，叫做金恩加之溝。整個鴻溝裡面是一片空蕩和虛無，沒有樹木，也沒有野草。

在金恩加鴻溝的北方，是一片廣大的冰雪世界尼夫爾海姆。在那裏，濃霧終年籠罩在萬年的冰封和積雪上，非常的寒冷和黑暗。一股巨大的泉水從尼夫爾海姆最深邃和最黑暗的地方奔湧而出，形成了許多川流不息的溪流；這些溪流夾帶著冰雪世界裡的萬年寒氣，其中有的含著劇毒，由北而南地向金恩加鴻溝奔騰而來。當溪水匯入鴻溝的時候，奔騰的急流驟然跌入無比深邃的溝底，發出雷霆一般巨大的轟響。同時，尼夫爾海姆的無數冰塊由溪流夾帶而來，歷經千萬年的時間，慢慢地在金恩加鴻溝的旁邊堆積起了許多冰丘。

在金恩加鴻溝的南方，有一個稱為摩斯比海姆的火焰之國，那裏終年噴射著沖天火焰，整個地方都是一片無比強烈的光亮和酷熱。一個叫做蘇特的龐大生靈，手持光芒之劍，守衛在火焰國摩斯比海姆的旁邊。

火焰國中噴射出的沖天火焰，飛濺出許多劇熱的火星，落在金恩加鴻溝的兩岸上，也落在鴻溝旁邊堆積著的冰丘上。冰塊遇到高熱的火星後溶化成水氣，千年萬年之中，在火焰國的熱浪和冰雪國的寒氣不斷作用下，這些冰丘慢慢地孕育出了生命。巨大的生靈伊米爾就這樣誕生了。

在無盡的黑暗和瀰漫的大霧中，有著巨大身軀的伊米爾在混沌世界中徘徊，尋找食物。在很久以後，他遇到了同樣也有著巨大的母牛奧都姆布拉。巨大的母牛在身下流淌出了四股乳汁，匯成了四條源源不絕的白色的河流。於是，龐大的伊米爾就以奧都姆布拉的乳汁為食，而母牛則以舔食冰雪為生，在混沌黑暗、冰天雪地的洪荒時代裡，只有這樣兩種巨大的生靈存在著。

無數歲月以後，終日飽飲牛乳的伊米爾變得非常地強壯。有一次，在他飲完牛乳沉沉睡去的時候，從他的雙臂下面忽然生長出了一男一女兩個巨人。接著，他的雙足下面也生長出了他的一個兒子。從他們的許多子裔中，有一個叫做密密爾，是個極其富有智慧的巨人。從伊米爾的足下誕生的那個兒子是一個有六個頭的邪惡巨人，後來也有了許多頭，有的有四個頭，有的則是一些野獸。所有出自伊米爾的巨人們，都被稱為霜的巨人，他們是巨人世界的主人，世界秩序的破壞者和神祇們的敵人。

Wacom 第三代
BAMBOO™ FUN
PEN & TOUCH
新功能大揭密！

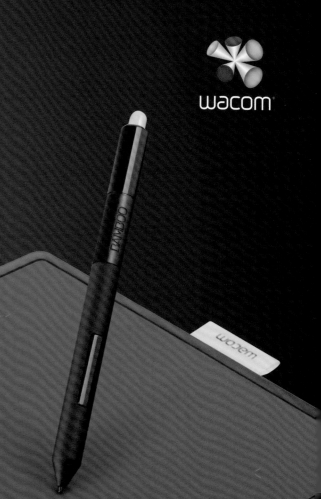

話說在十月的某天，小編接獲一則獨家消息，這則消息對畫圖的人而言，比水果手機上市還令人振奮，那就是…Cmaz 的好朋友 Wacom 推出第三代的 Bamboo 數位板啦！每次聽到 Wacom 要出新產品，小編就忍不住想要舊板換新板 XD，其中最重要的當然就是性能提升的程度囉，而 Wacom 每一次也都不會讓大家失望。俗話說的好：工欲善其事，必先利其器；喜愛繪畫的讀者們一定也都很好奇第三代 Bamboo 揪～～～竟多了什麼新功能呢？為了造福各位，Cmaz 就在這裡領先為大家揭開 Wacom 第三代 Bamboo 數位板的祕密！

心得分享唷！

B.c.N.y X Wacom
愉快的繪圖體驗

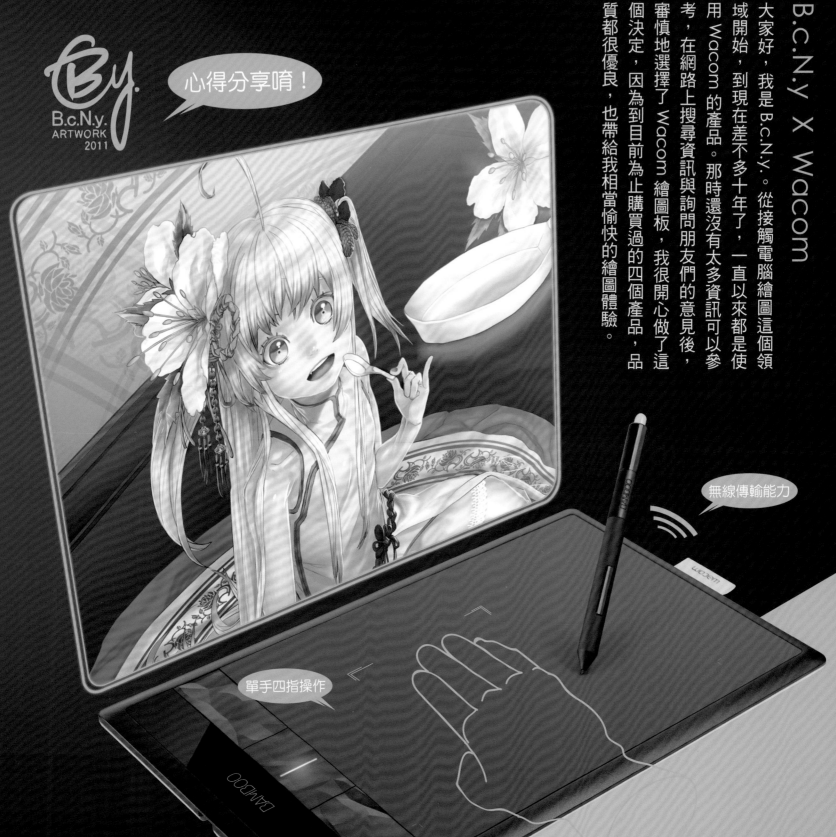

B.C.N.y X wacom

大家好，我是 B.c.N.y.。從接觸電腦繪圖這個領域開始，到現在差不多十年了，一直以來都是使用 wacom 的產品。那時還沒有太多資訊可以參考，在網路上搜尋資訊與詢問朋友們的意見後，審慎地選擇了 wacom 繪圖板，我很開心做了這個決定，因為到目前為止購買過的四個產品，品質都很優良，也帶給我相當愉快的繪圖體驗。

B.c.N.y X Bamboo Fun

單手四指操作 繪圖更流暢

這次使用 Bamboo Fun 來打造我的作品，讓我體驗到 Bamboo 與過去所不一樣的地方。新一代的 Bamboo 數位板將無線數位筆的感壓與多點觸控做了整合，當我在作畫的同時，也能經由手指的觸控將圖像縮放、旋轉，使得整個過程更加流利順暢，加快了完稿的速度。

放大縮小

旋轉畫面

切換應用程式

切換檔案

拖曳畫面

無線傳輸配備 增加工作效率

而 Bamboo Fun 最讓我驚豔的另一個特點，是它的無線傳輸功能。只要把它所配備的無線模組、接收器，分別插置在 Bamboo 和電腦上，就可以變成無線數位板。經過實際測試，最遠傳輸距離約是 10 公尺左右，通常我會利用這個功能進行多功處理，不用被工作環境限制的狀態下能幫助我完成更多作業。

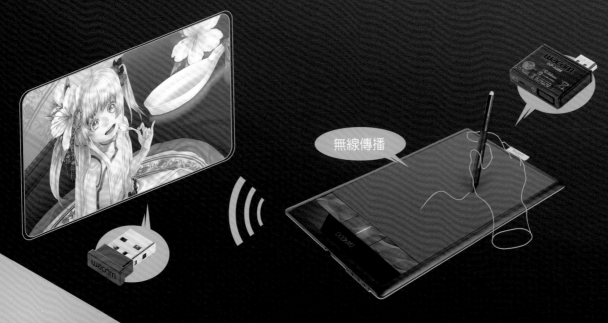

無線傳播

B.c.N.y. 的繪圖板大集合，
代代都是由 Wacom 陪伴
他經歷電腦繪圖之路。

「wacom 每一次都帶給
我如此開心的使用經驗⋯」

從最初使用的 GRAPHIRE，到之後的 intous2、4 以及 cintiq，隨著產品品質越來越精良，感覺畫起來更加得心應手。最令我印象深刻的是從 intous2 換成 intous4 的這個經驗。

因為從 intous2 一直堪用，直到使用了六年左右才直接換成 intous4，一使用立刻就能感受到壓階級差距所帶來的影響，畫起線條更加流利，顏色、筆觸都能更便捷處理到位，幫助我能夠把畫面處理得更漂亮，畫起圖來更加輕鬆自在。

這次很高興能體驗到 Bamboo Fun 的樂趣。Bamboo Fun 和過去我所使用的繪圖板雖屬不同系列，不過它的四指觸控功能和無線傳輸能力非常方便，在多工處理時四指觸控讓速度更加流利，無線傳輸又能不受地域的限制，讓工作環境的範圍大增，有這種功能就算稿件再多我也能在期限下交稿；而數位筆的壓力感應也很到位，筆握的舒適度佳，筆尖輕重變化在筆觸上都能確實反映，再搭上如紙一般的書寫繪畫表面，畫畫的順暢度是令人感到非常愉悅的。

Wacom 每一次都帶給我如此開心的使用經驗，在未來的電腦繪圖創作裡，我也會持續地使用 Wacom 繪圖板，協助我創作出更漂亮的繪畫作品。

跳脫以往的沉悶色調，大膽的用色更突顯創意。

新一代 Bamboo 改善了畫筆按鈕和新的筆擦外型。無論是 PC 或 Mac 都可以盡享熟悉的筆紙感覺，或切換到觸控模式，用手指進行溝通。

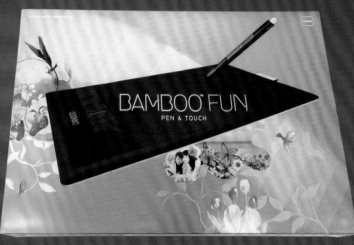

第三代 Bamboo 外型更加時尚，外盒也有了新面貌。

新一代 Bamboo 採用了廣受歡迎的超薄設計，左右手使用皆宜。

第三代 Bamboo 家族

像 Bamboo 這種直覺式輸入的工具，讓任何喜愛創作的朋友都能更加簡易地表現創意。看完了 Cmaz 的人氣繪師－B.C.N.y 精彩的分享，接下來，就讓我們一起認識新一代 Bamboo 家族的各別特色吧。

到底什麼是第三代 Baboo 呢？第三代 Baboo 數位板家族共有三個成員：Bamboo Fun、Bamboo Pen and Touch、Bamboo Pen。如果說 Fun、Pen and Touch 是爸爸和媽媽的話，那麼 Pen 就是小孩了 XD。這麼比喻是其來有自的，Bamboo Pen 是 Bamboo 系列的基本款，輕巧簡單的設計是進入初階電腦繪圖的好選擇；而 Fun 和 Pen and Touch 所支援的功能則比較多樣，適合喜愛繪圖與編修照片的玩家，其中 Bamboo Fun 擁有較大的工作面積，更適合不同需求的繪圖工作者。新一代 Bamboo 最引人注意的是其活潑的色彩，跳脫以往的沉重色調，以亮麗的新面貌和大家見面，黑色結合萊姆綠的大膽用色絕對更引人注目！

第三代 Bamboo 就是有這麼多實用的新功能，趕快加入我們的行列，你也可以和 Bamboo 一起享受奇妙的繪圖之旅喔！

	Bamboo Pen (small)	Bamboo Pen and Touch (small)	Bamboo Fun (medium)
多點觸控	無	有	有
數位筆	有	有	有
支援無線配件	不可	可	可
Software	Bamboo Dock ArtRage 2.5 Bamboo Scribe 3.0 Evernote（下載版）	Bamboo Dock Photoshop® Elements 8 Ink-Squared Deluxe Bamboo Scribe 3.0 Evernote（下載版）	Bamboo Dock Photoshop® Elements 9 Corel Painter Essentials 4 Bamboo Scribe 3.0 Evernote（下載版）
系統需求	網際網路以下載軟體．PC: Windows® 7, Windows Vista SP2, 或 Windows XP SP3, USB port, 彩色顯示器, CD-ROM 光碟機		
建議售價	NT$2,800	NT$3,900	NT$6,800

臺灣繪師大搜查線

Vol.4 封面繪師 Vol.3 封面繪師 Vol.2 封面繪師 Vol.1 封面繪師

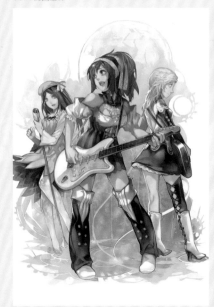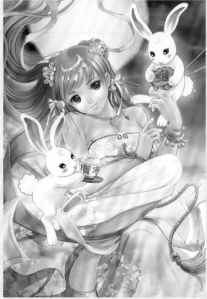

Aoin 蒼印初
http://blog.roodo.com/aoin

Shawli
http://www.wretch.cc/blog/shawli2002tw

Loiza 落翼殺
http://www.wretch.cc/blog/jeff19840319

Krenz
http://blog.yam.com/Krenz

 Kasai 葛西
http://blog.yam.com/arth58862186

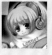 Mo牛
http://mocow.pixnet.net/blog

 湘海
http://blog.yam.com/user/e90497.html

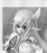 Rotix
http://rotixblog.blogspot.com/

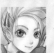 Jios
http://home.gamer.com.tw/homeindex.php?owner=toumayumi

 AcoRyo 艾可小涼
http://diary.blog.yam.com/mimiya

 Rozah 鈠
http://blog.yam.com/user/aaaa43210

 KID
http://kidkid-kidkid.blogspot.com

 Bamuth
http://bamuthart.blogspot.com/

 S2O
http://blog.yam.com/sleepy0

 KituneN
http://kitunen-tpoc.blogspot.com/

 B.c.N.y
http://blog.yam.com/bcny

 Sen
http://blog.yam.com/user/changchang

 KURUMI
http://blog.yam.com/kamiaya123

 Cait
http://diary.blog.yam.com/caitaron

 Senzi
http://Origin-Zero.com

 Lasterk
http://blog.yam.com/lasterK

 Capura.L
http://capura.hypermart.net

 Shenjou 深珀
http://blog.roodo.com/iruka711/

 LDT
http://blog.yam.com/f0926037309

 Dako
http://diary.blog.yam.com/mimiya

 YellowPaint
http://blog.yam.com/yellowpaint

 Mumuhi 姆姆希
http://mumuhi.blogspot.com/

 darkmaya 小黑蜘蛛
http://blog.yam.com/darkmaya

 陽春
http://blog.yam.com/RIPPLINGproject

 Nath
http://www.plurk.com/Nath0905

 EvoLan
http://masquedaiou.blogspot.com/

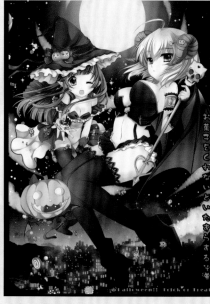
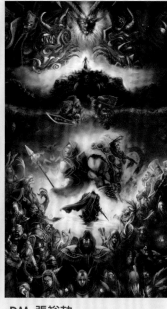
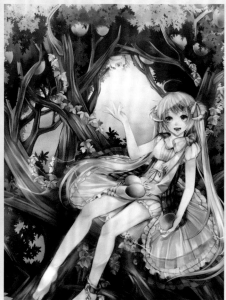
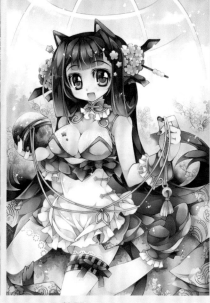

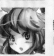

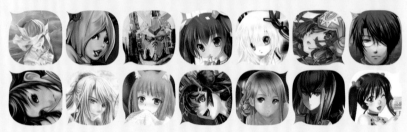
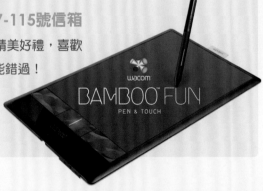

讀者回函
送 Wacom 第三代 **Bamboo Fun** !!

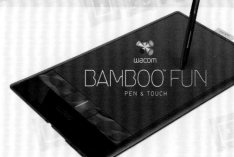

我是回函

❶ _____
❷ _____
❸ _____

本期您最喜愛的單元
(繪師or作品)依序為

您最想推薦讓Cmaz
報導的(繪師or活動)為

您對本期Cmaz的
感想或建議為

基本資料

姓名: 電話:

生日: / / 地址:☐☐☐

性別: ☐男 ☐女 E-mail:

如有任何疑問請至Facebook 粉絲團 *http://www.facebook.com/wizcmaz* **f** 留言
亦可寄e-mail: *wizcmaz@gmail.com* ,我們會給予您所需要的協助,謝謝您的參與!

郵票，記得要貼！

寄發
（建議使用限時掛號）

於邊緣黏貼或釘一下

郵票黏貼處

vol 09

WIZ.DESIGN 威智創意行銷有限公司 收

106台北郵局第57-115號信箱

訂閱價格

國內訂閱		一年4期	兩年8期
	限時專送	NT. 800	NT.1,500
	掛號寄送	NT. 900	NT.1,700
國外訂閱（航空訂閱）	大陸港澳	NT.1,300	NT.2,500
	亞洲澳洲	NT.1,500	NT.2,800
	歐美非洲	NT.1,800	NT.3,400

● 以上價格皆含郵資，以新台幣計價。

購買過刊單價（含運費）

	1~3本	4~6本	7本以上
限時專送	NT. 180	NT. 160	NT. 150
掛號寄送	NT. 200	NT. 180	NT. 160

● 目前本公司Cmaz創刊號已銷售完畢，恕無法提供創刊號過刊。
● 海外購買過刊請直接電洽發行部（02）7718-5178 分機888詢問。

訂閱方式

劃撥訂閱	利用本刊所附劃撥單，填寫基本資料後撕下，或至郵局領取新劃撥單填寫資料後繳款。
ATM轉帳	銀行：玉山銀行（808） 帳號：0118-440-027695 轉帳後所得收據，語本刊所附之訂閱資料，一併傳真至（02）7718-5179
電匯訂閱	銀行：玉山銀行（8080118） 帳號：0118-440-027695 戶名：威智創意行銷有限公司 轉帳後所得收據，語本刊所附之訂閱資料，一併傳真至（02）7718-5179

郵政劃撥存款收據 注意事項

一、本收據請妥為保管，以便日後查考。

二、如欲查詢存款入帳詳情時，請檢附本收據及已填之查詢函向任一郵局辦理。

三、本收據各項金額、數字係機器印製，如非機器列印或經塗改或無收款郵局收訖者無效。

訂購人基本資料

姓　　名		性　別	□男　□女
出生年月	年　　　月　　　日		
聯絡電話		手　機	
收件地址	□□□ （請務必填寫郵遞區號）		

學　歷：□國中以下　□高中職　□大學/大專　□研究所以上

職　業：□學　生　□資訊業　□金融業　□服務業　□傳播業　□製造業　□貿易業　□自營商　□自由業　□軍公教

訂購商品

□Cmaz臺灣同人極限誌　□一年份　□兩年份

□限時　□掛號　□海外航空

□購買過刊：期數＿＿＿＿＿＿　本數＿＿＿＿

總金額：NT.＿＿＿＿＿＿＿＿＿＿

注意事項

● 本刊為三個月一期，發行月份為2、5、8、11月1日，訂閱用戶刊物為發行日寄出，若10日內未收到當期刊物，請聯繫本公司進行補書。

● 海外訂戶以無掛號方式郵寄，航空郵件需7~14天，由於郵寄成本過高，恕無法補書，請確認寄送地址無虞。

● 為保護個人資料安全，請務必將訂書單放入信封寄回。

● 訂閱方式：
一、需填寫訂戶資料。
二、於郵局劃撥金額、ATM轉帳或電匯訂閱。
三、訂書單資料填寫完畢以後，請郵寄至以下地址：

威智創意行銷有限公司
郵政信箱：106台北郵局第57-115號信箱
電話：(02)7718-5178　傳真：(02)7718-5179

臺灣同人極限誌 Vol.8

書　　　名：Cmaz!!臺灣同人極限誌 Vol.08
出版日期：2011年11月1日
出版刷數：初版一刷
印刷公司：彩橘文化事業有限公司
出 品 人：陳逸民
執行企劃：鄭元皓
美術編輯：黃文信、吳孟妮、謝宜秀
廣告業務：游駿森
數位網路：唐昀萱

作　　　者：Cmaz!! 臺灣同人極限誌編輯部
發行公司：威智創意行銷有限公司
出版單位：威智創意行銷有限公司
總 經 銷：紅螞蟻圖書

電　　　話：(02)7718-5178
傳　　　真：(02)7718-5179
郵 政 信 箱：106台北郵局第57-115號信箱
劃撥帳號：50147488
E - M A I L ：wizcmaz@gmail.com
Facebook：www.blog.yam.com/cmaz
網　　　站：www.wizcmaz.com

建議售價：新台幣250元

9 789868 625174

總經銷：紅螞蟻圖書 NT.250

98.04-4.3-04

郵 政 劃 撥 儲 金 存 款 單

帳號　5　0　1　4　7　4　8　8

金額　新台幣（小寫）　仟　佰　拾　萬　仟　佰　拾　元

戶名　威智創意行銷有限公司

寄款人　□他人存款　□本戶存款

收款人　收款帳號戶名

□二聯式　□三聯式

請沿虛線剪下，謝謝您！

請沿虛線剪下，謝謝您！

◎寄款人請注意背面說明
◎本收據由電腦印錄請勿填寫

郵政劃撥儲金存款收據